交響情人夢

のだめカンタービレ　【最終樂章後篇】

鋼琴演奏特搜全集

朱怡潔、吳逸芳　編著

2007年夏末，我去加拿大度假，在那裡，我完成了第一本《交響情人夢》。2010年夏初，我又去了一趟加拿大，回來後，我完成了第四本、也是最後一本《交響情人夢》。一套漫畫、兩部日劇加電影、三年的青春、四本書、一百首樂譜、一千多個有《交響》陪伴的日子，終於隨著這本完結篇的誕生，畫下了休止符。

說來好笑，本來該替出版社做一本古典音樂百大集錦，過程卻一波三折：好不容易累積了幾十首，《交響》頻頻插隊來搶，結果百大永遠湊不齊百大，倒是《交響》一到四集加起來，已然在不知不覺中滿百。

有人說，把每一天當作最後一天來過，才會懂得珍惜。沒有意外的話，這也是我最後一次替《交響》寫序，心中真是百感交集，總覺得一定要好好寫，有什麼該說的，都要趁現在一股腦兒說了。看到最終樂章後篇，或許有人會發現：某些電影、原聲帶收錄的曲子並不在其中。當然，是有原因的：拿蕭邦鋼琴奏鳴曲、德布西「印象」來說，就連在電影裏，千秋看到野田妹被布置了這些功課，都忍不住吃驚：怎會是如此艱澀的曲子？！

開始我還不信邪，直到製作這本譜，把曲子實際彈過一遍，才心有戚戚焉：千秋說的係金ㄟ，果然有夠難！出版《交響》的原意，是希望大家輕鬆上手，碰到太遙不可及的作品，就只能忍痛請它們下次再聯絡。不單曲目篩選過，補上日劇版沒挑到的遺珠，我也將調性略做了些調整，以免讀者被太多升降記號嚇到而望之卻步。

《交響》系列走到今天，我有兩個最想感謝的人：總是不厭其煩教我許多事的 Tommy，是你介紹我看《交響情人夢》，給了我製作這套書的靈感。算起來，你可是《交響》的幕後黑手！從高中就跟我相親相愛到現在的逸芳，你真是太太太～太厲害了！多虧你一聽見曲子就喊得出名字的特異功能，我才能順利生出每一本《交響》。你筆下精采風趣、知性感性兼備的文案，讓這套作品增色不少。《交響》是我們愛的結晶，一定要世世代代傳下去、讓子子孫孫都看到啊！

但願《交響》系列成為一扇有魔力的窗，透過它，樂迷眼前將再度浮現千秋和野田有笑有淚的甜蜜，當時付出的情緒，就像歷經千百年而不朽的古典樂，永遠也不會凋謝。

因為工作關係，每天都有很多古典音樂作伴，有些音樂常讓它自動從耳畔飄過，船過水無痕。

自從日劇「交響情人夢」出現，聽到貝多芬的第七號交響曲，感覺就像是某集「交響情人夢」要開演了；莫札特的雙鋼琴奏鳴曲，則是野田妹和千秋在音樂裡的首度相遇；聽到貝多芬的悲愴，不管是千秋從野田妹的垃圾堆中醒來，或是黃昏時分，野田妹投入演出的表情，都是讓我微笑的畫面。

而其他許許多多出現在電影中的音樂，也都有了不同的意義和聯想。謝謝麥書出版社和我親愛的姐妹淘怡潔，讓我這三年多來，和千秋和野田妹「難分難捨」。

在電影版《交響情人夢‧最終樂章後篇》，野田妹徘徊於為自己，為音樂或是為千秋的失落迷惘，千秋多了人性，更勇於表現對野田妹的柔情，陪她走一段路的決心。

這些有時夢幻，有時真實深刻的情緒，隨著畫面和音樂，一一發酵，成了一再回味的醇酒。

同一首莫札特雙鋼琴奏鳴曲，從日本到巴黎，從互相追趕到不需言語，野田妹和千秋找回對音樂的初衷，那單純的快樂。

他們究竟有沒有同台演出？電影中導演沒有明確交代，但這似乎也不是那麼重要了。閉上眼，我們知道，他們會繼續在人生的舞台上，演出「兩個人的協奏曲」。

真的結束了嗎？ 交響情人夢？ 我想，不管是彈奏這本樂譜，或是在生活中不經意地與其中的音樂相遇，都會是振奮而美好的片刻。交響迷心中的「交響情人夢」，一直都在！

【補遺篇】

交響情人夢
のだめカンタービレ 【最終樂章後篇】

千千萬萬個捨不得
再會啦千秋野田妹！

《交響情人夢・最終樂章後篇》，相信不少人是抱著依依不捨的心情去看的。

那感覺，有點像是參加了一場別開生面的音樂營，大夥兒在營會期間培養出相見恨晚的濃厚友誼，然而時光匆匆，轉眼就到了最後一夜的告別晚宴，晚宴結束，大夥兒便要分離了……

企盼千秋王子與野田妹能有個圓滿收場，卻又不忍故事就此結束，錯綜複雜的心情，就讓這本曲曲動聽的樂譜，發揮一下安慰的作用吧。

故事簡介

延續電影前篇埋下的伏筆，被指導教授限制參加比賽、又在千秋的音樂會上自慚形穢哭得唏哩嘩啦的野田妹，又聽見晴天霹靂——千秋要求兩人暫時分開來住，好讓彼此在音樂上更專注。

接二連三的嚴重打擊，一般人早就垮了，幸虧野田妹的少根筋在此發揮作用，很快就恢復心情，不但祝福千秋，也繼續投入鋼琴的練習，希望早日跟上千秋的腳步。

千秋前腳剛走，日本「R☆S」樂團火爆小提琴手峰和爆炸黑人頭打擊手真澄，後腳便抵達了巴黎，要為小提琴美女清良的決賽音樂會加油打氣，順便探望野田妹和千秋這對歡喜冤家。

為了理想來到巴黎的千秋或野田妹，其實都在期待與心愛的對方同台演出的機會。野田妹在清良的比賽上聽見拉威爾G大調鋼琴協奏曲，驚為天人，發願要跟千秋合作。偏偏天不從人願——原本該屬於野田妹、屬於她和千秋學長的曲子，居然被情敵鋼琴家孫蕊搶先一步跟千秋合演，而且還獲得了滿堂采！

心碎的野田妹，幾乎失去了活下去的勇氣，就在這時，一直深深賞識她的修德列傑曼意外現身，邀請野田妹出席他在布拉格的公演，擔綱蕭邦第一號鋼琴協奏曲的鋼琴手。修德列傑曼告訴助理：「我想在我失去聽力之前，再聽一次小野田的琴音，看見可愛女孩在鋼琴前面發光發熱的樣子。」

野田妹的首場協奏曲演出一鳴驚人，媒體熱烈報導這位橫空出世的才女，但就在經紀公司電話接不完的同時，野田妹突然人間蒸發了！

心急如焚的千秋四處找尋，也開始嚴肅思考：他把野田妹帶來巴黎（或者說被野田妹帶來巴黎），究竟是對是錯。若非千秋的激勵，野田妹八成就甘於平淡、留在日本的幼稚園帶小朋友彈琴唱歌；少了野田妹的幫助，千秋多半會因為克服不了飛機失事的陰影，一輩子走不出日本。兩人的相遇，帶領他們來到夢寐以求的巴黎，千秋得以實現音樂理想，野田妹也一路挑戰極限，要證明自己配得上千秋。

但是，兩人走到今天這一步，真的就得到了幸福嗎？

故事發展到最後，千秋和野田能否攜手共創王子公主的快樂結局、以黃金情侶的姿態同台演出？ 姑且賣個關子，不在這裡道破。有興趣的人，不妨親自去一趟電影院、或是租DVD來看喔。

有音樂真好！能和心愛的人在一起真好！

看著千秋和野田妹之間的迂迴試探、尋覓追趕，不由得令人慨歎：音樂的路，還真是不好走！現實的考驗讓人身不由己，意志很容易被擊潰，倘若又交錯著愛情，更有道不盡的曲折心酸。外人只看得見舞臺上的光鮮亮麗，無從得知背後隱含了多大代價、經歷了多少掙扎、失去了生命中多少寶貴的東西。偉大的音樂家，果真得過著「異於常人」的日子！

套句液晶電視的廣告詞：擁有音樂是幸福，擁有音樂同時又能跟心愛的人在一起，是奢華的幸福。

左三年、右三年，《交響情人夢》陪伴廣大樂迷三年，終於隨著最終樂章後篇的推出與觀眾告別。不過，相信在交響迷的心中，這個美麗而俏皮的故事永遠不會結束。或許十年以後，上野樹里和玉木宏將再度合作，就像電影《愛在黎明破曉時》（Before Sunrise）的茱莉蝶兒和伊森霍克那樣，擦出更多甜蜜又爆笑的火花。那一天來臨之前，就讓我們從座位上站起來，為千秋、野田妹和所有「R☆S」樂團成員大喊 Bravo，肯定他們精湛的演出，也感謝他們三年多來帶給我們有笑有淚的珍貴回憶吧！

小約翰史特勞斯
《吱吱喳喳波卡舞曲》

Johann Strauss II
Tritsch-Tratsch-Polka, Op. 214

真澄、峰與野田妹充實又緊湊的巴黎一日遊，配上的就是這首歡樂的樂曲！小約翰史特勞斯在這首樂曲當中，想要表現的是一群女人聚在一起，七嘴八舌說話的樣子。樂曲乍聽像是重複著相同的節奏，但旋律其實在相同的音型下，不停變化。

特別是中間的段落，裝飾音上下來回的效果，就像是人們吱吱喳喳、你一言我一句。

整首曲子輕快活潑之餘，還有無比的幽默感。不管是凱旋門、巴黎鐵塔、聖母院……真澄、峰與野田妹都留下了快樂的足跡，想必他們一路上也是吱吱喳喳，好不熱鬧！

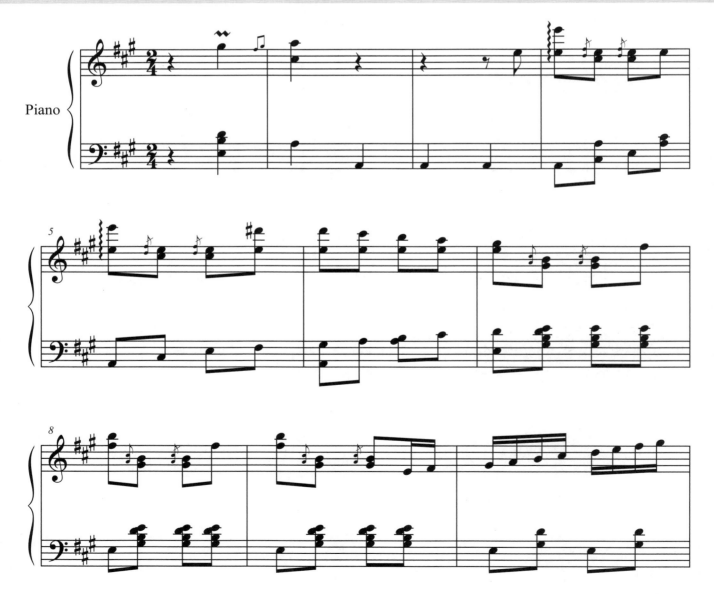

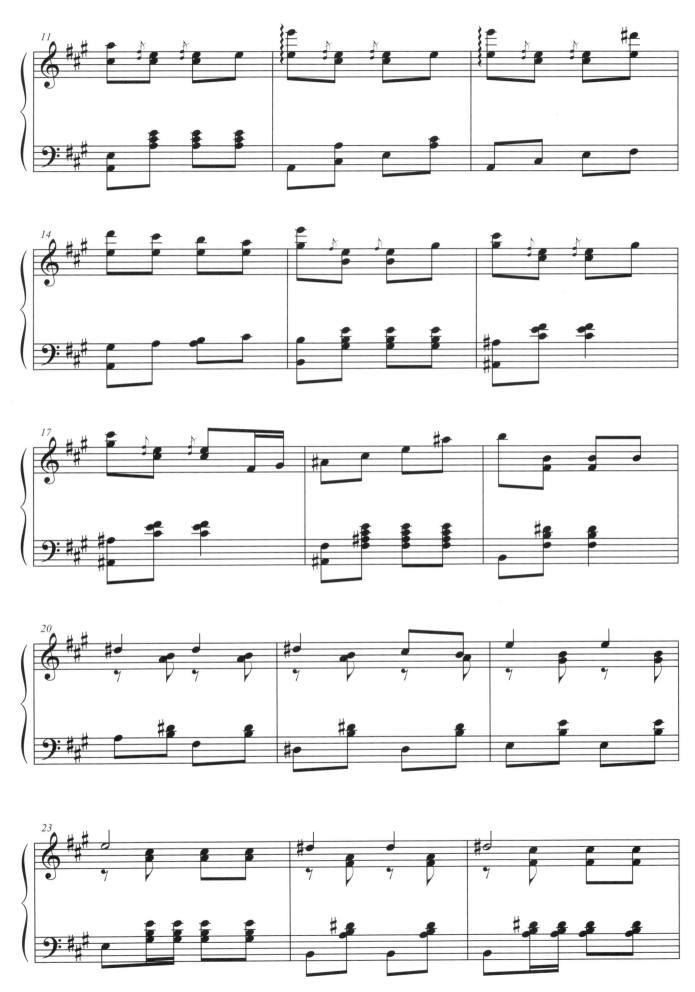

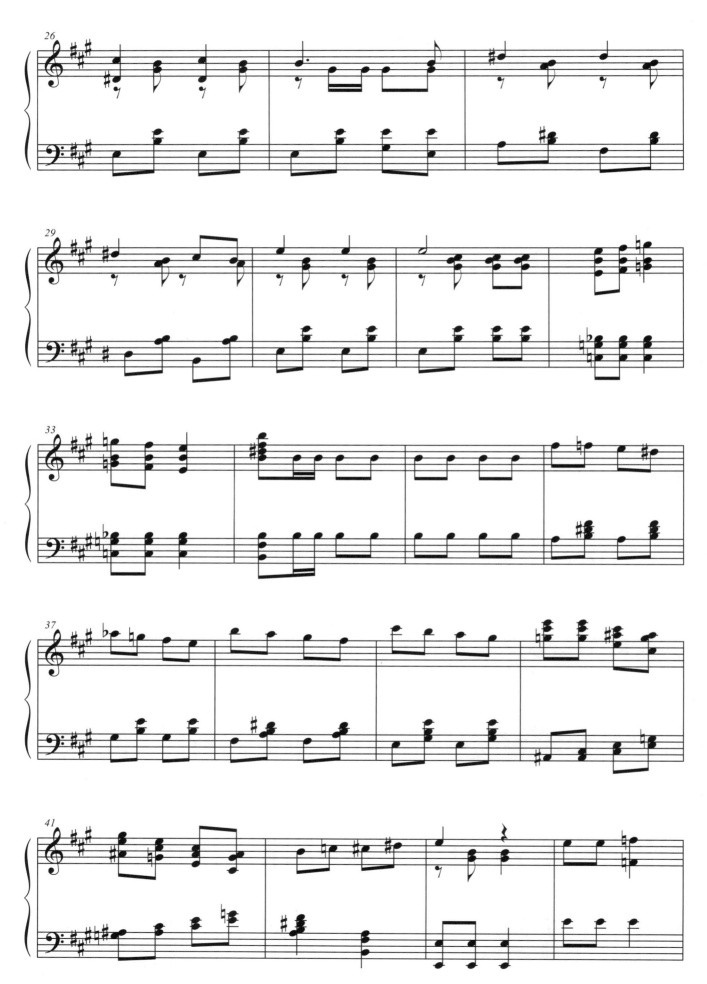

のだめカンタービレ
交響情人夢・最終樂章後篇 10

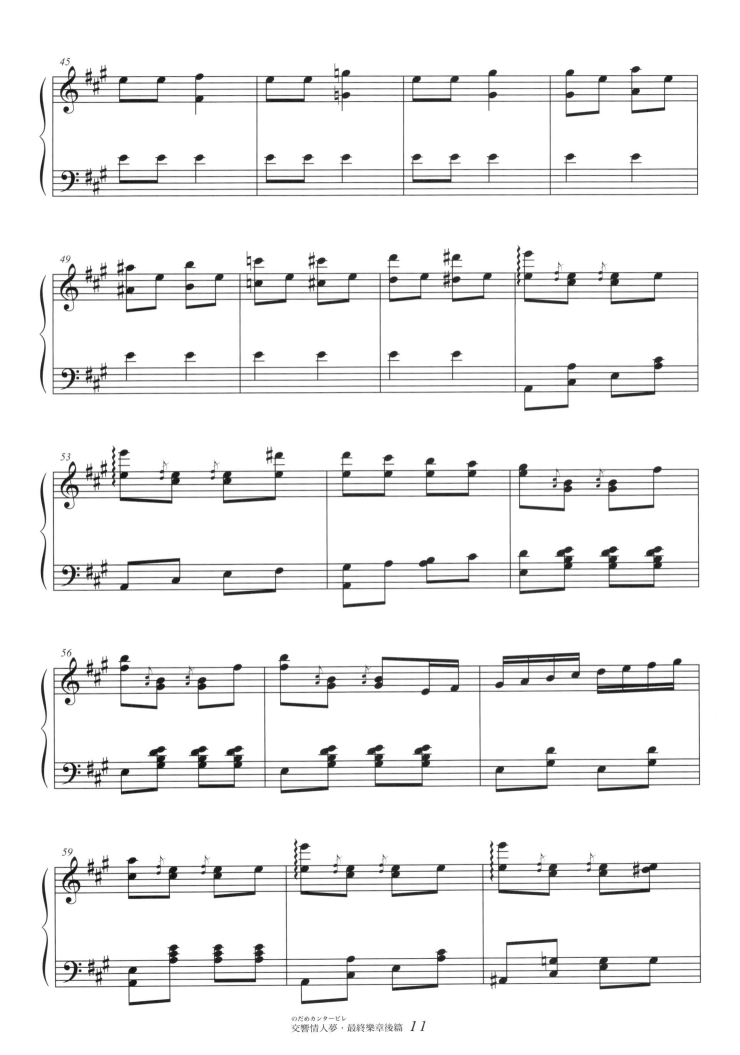

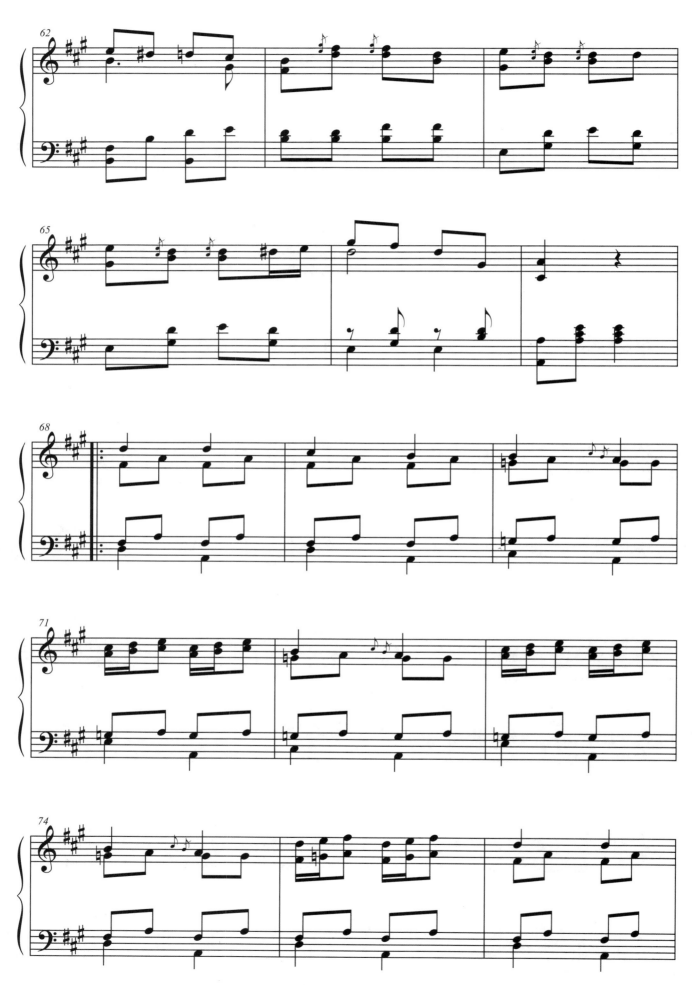

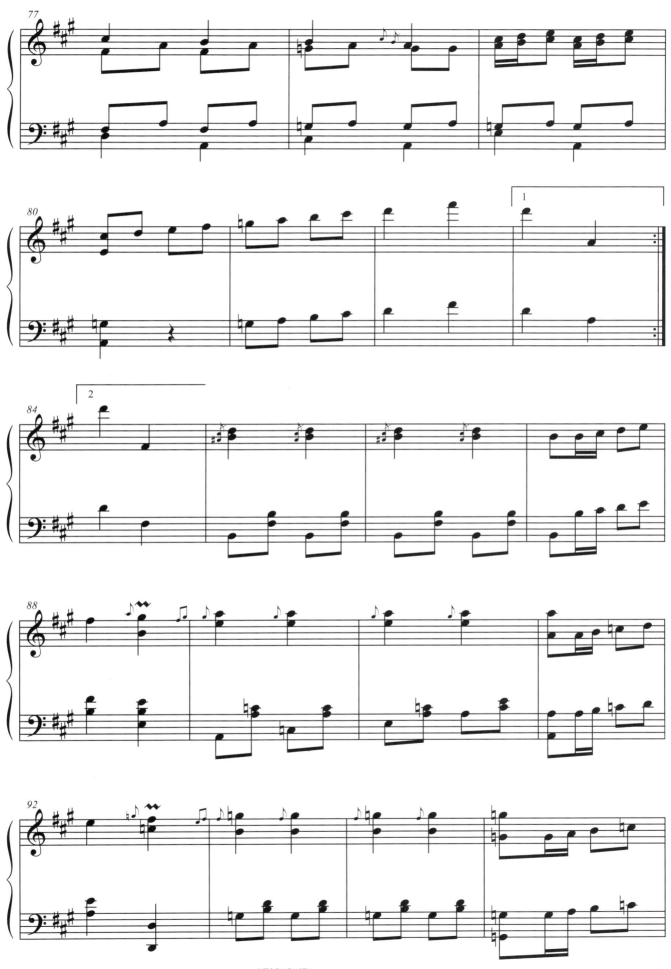

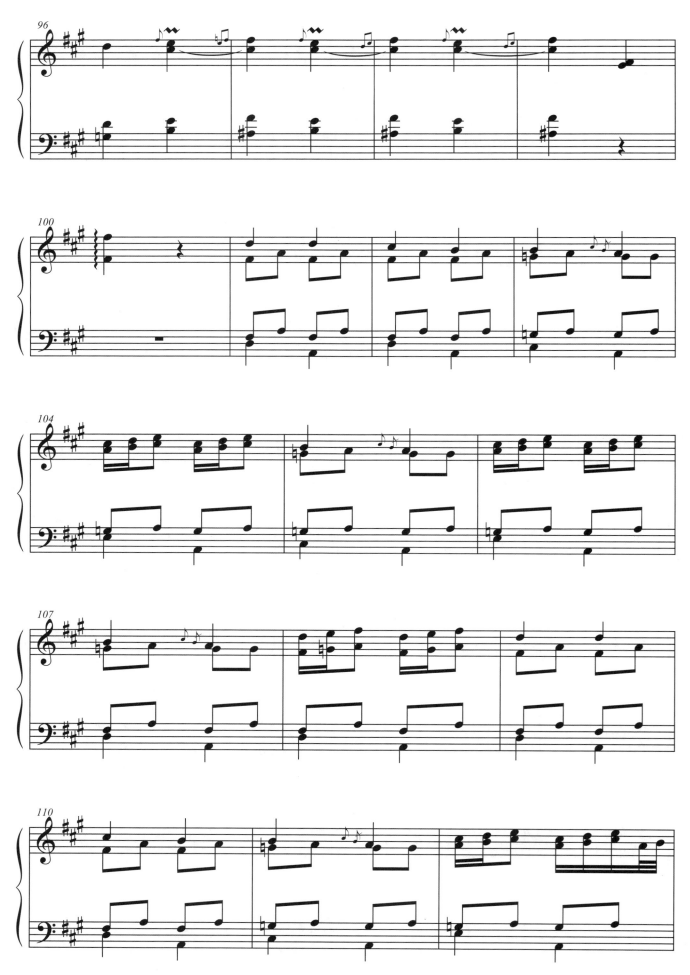

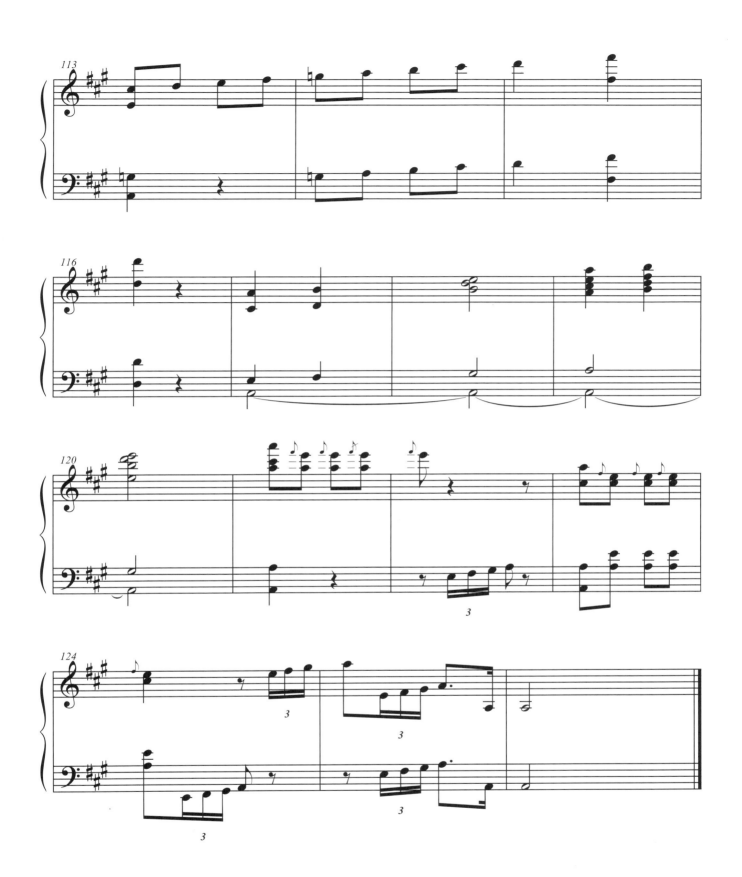

韋瓦第：《四季》小提琴協奏曲「冬」第二樂章

Antonio Vivaldi: Violin Concerto "The Four Seasons" – L'Inverno, Op. 8, RV 297, Movement II

《四季》小提琴協奏曲是韋瓦第最知名的代表作。其中的「冬」，描述了冬天冰天雪地的情景，不但有人們在寒風中冷得牙齒打顫，甚至還有走在冰上滑倒的畫面，非常生動！

真澄和峰、塔尼亞和法蘭克，與千秋和野田妹齊聚一堂，好友們溫馨歡樂的場景，搭配的則是優美抒情的第二樂章。

人們從寒冷的戶外回到溫暖的室內，安詳滿足地依偎在爐火旁，看著窗外的雨水滋潤萬物，輕巧的撥奏，模仿著窗外的雨滴聲，而溫柔甜美的主旋律，就像爐火緩緩燃燒、溫暖心頭的感覺！

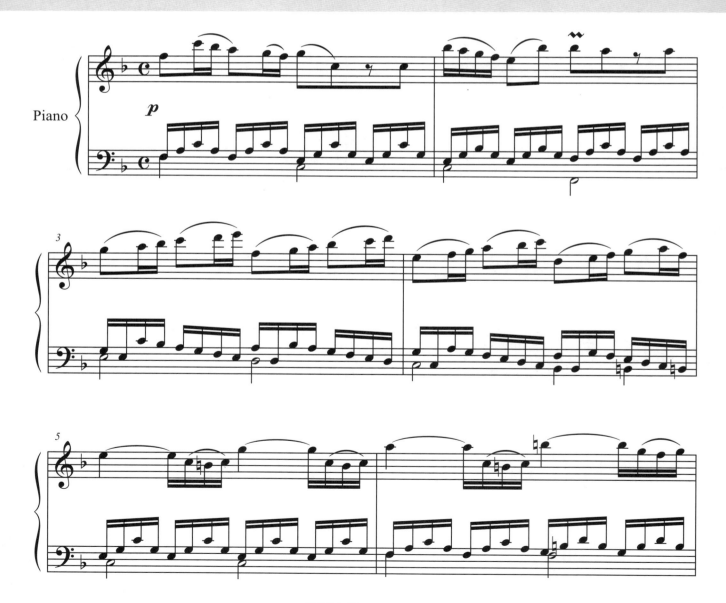

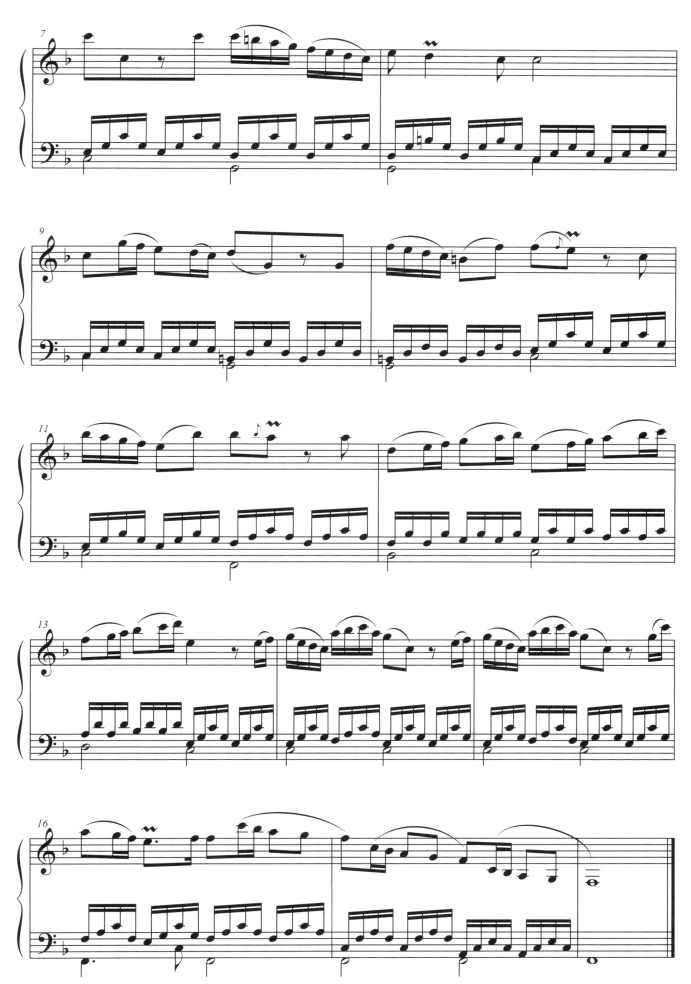

米查姆
《美國巡邏兵》

Frank W. Meacham:
American Patrol, Op. 92

這首俏皮的旋律，不但出現在野田妹和峰龍太郎，模仿千秋王子對野田妹打情罵俏外加撲倒的爆笑場景，在日劇的特別版也出現過，可以說是交響情人夢的逗趣場景主題配樂！

在一些電動玩具或是馬戲團表演中，常有機會出現的這首音樂，在美國家喻戶曉，是一位二十世紀的美國大兵米查姆創作的，原本是一首鋼琴小品，不但被改成管樂團演奏，之後更有爵士大樂團的改編版本。

簡單規律的兩拍子節奏，彷彿在描述一群可愛的玩具士兵，由遠而近地走來，再由近而遠地離去……帶著一顆輕鬆純真的心情來演奏吧！

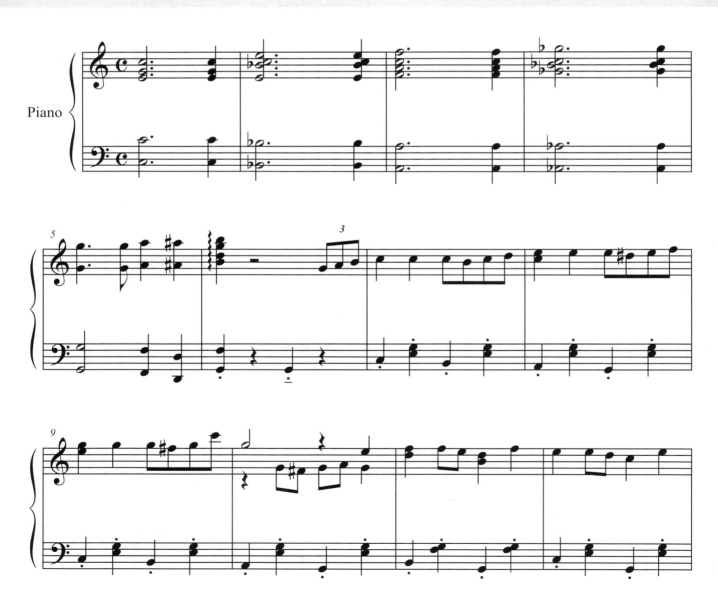

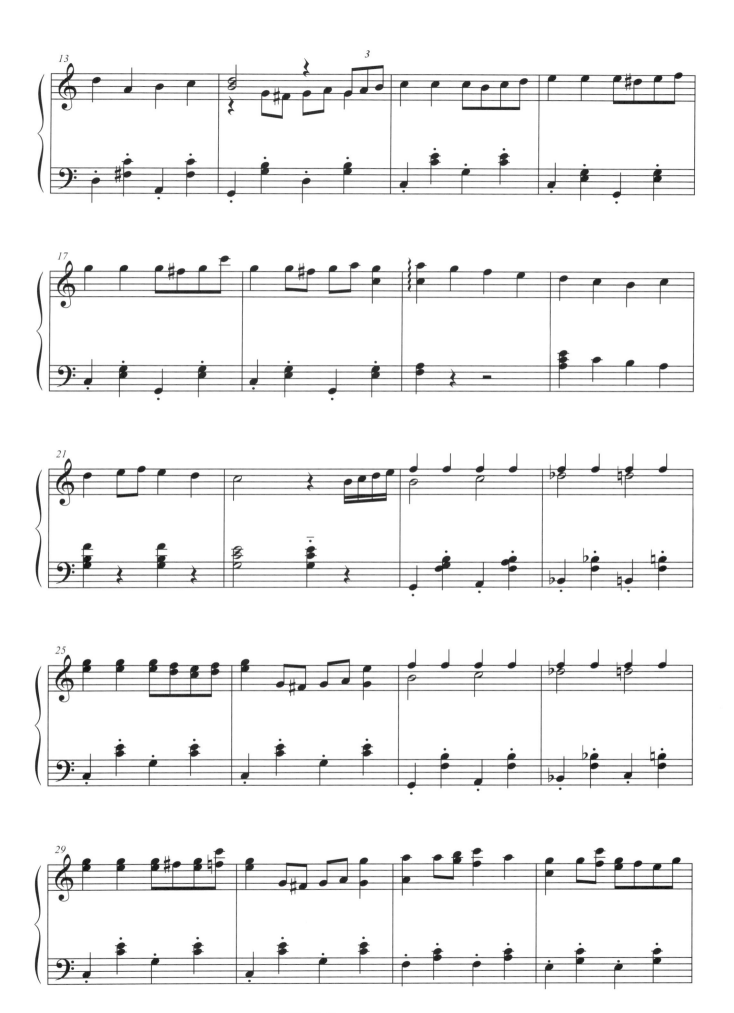

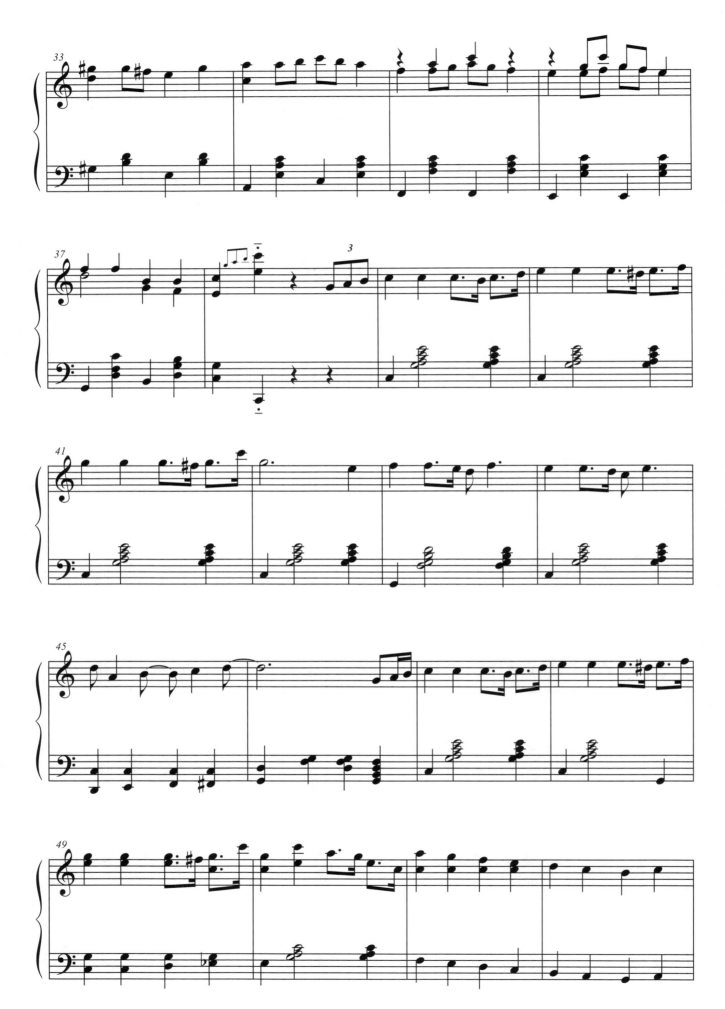

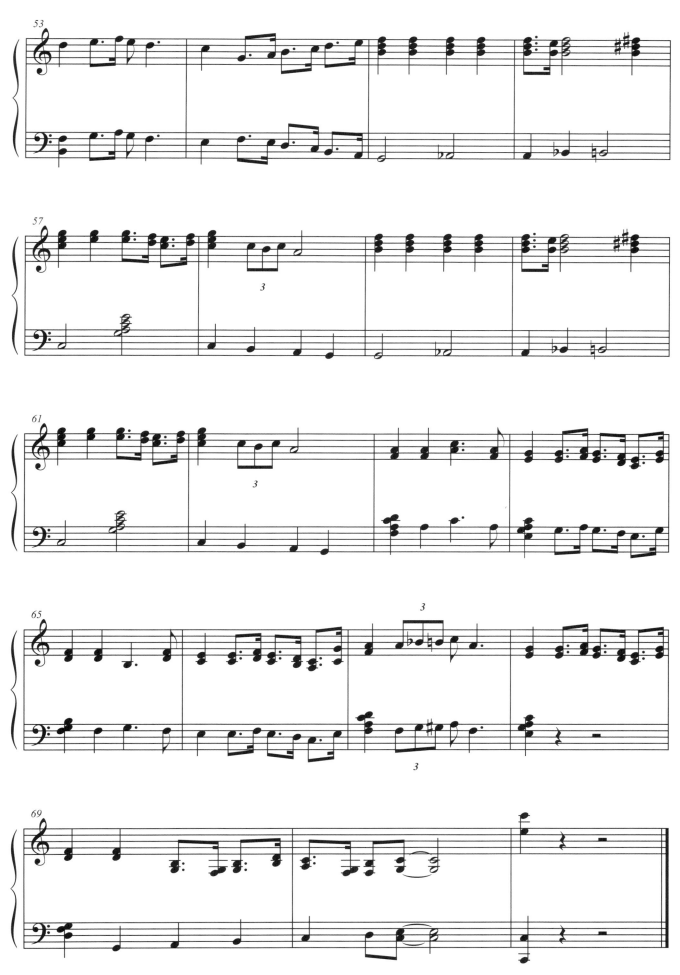

海頓：《皇帝》
弦樂四重奏第二樂章

Franz Joseph Haydn: Strings Quartet, "Emperor",
Op. 77, Movement II

野田妹在學校，忽然聽見一個熟悉的聲音呼喚自己——原來是清良出現了！前來巴黎參加比賽的清良，和野田妹在公園裡開始一段 girl's talk，交換留學期間酸甜苦辣的心情。

老友相聚的悠閒時刻，背景音樂就是《皇帝》弦樂四重奏的第二樂章。這個樂章的主旋律，其實是海頓先前寫的奧國國歌（現在成為德國國歌）《天祐吾皇法蘭茲》，旋律朗朗上口，帶有高貴的氣質。

海頓在這首弦樂四重奏的第二樂章，將旋律以主題與變奏的方式呈現，四段變奏中，旋律每一次重複出現，裝飾和聲都有小巧精緻的變化，單純卻令人印象深刻。

用這首曲子來象徵「R☆S」樂團成員們愈陳愈香的革命情感，更多了一分深刻的感動！

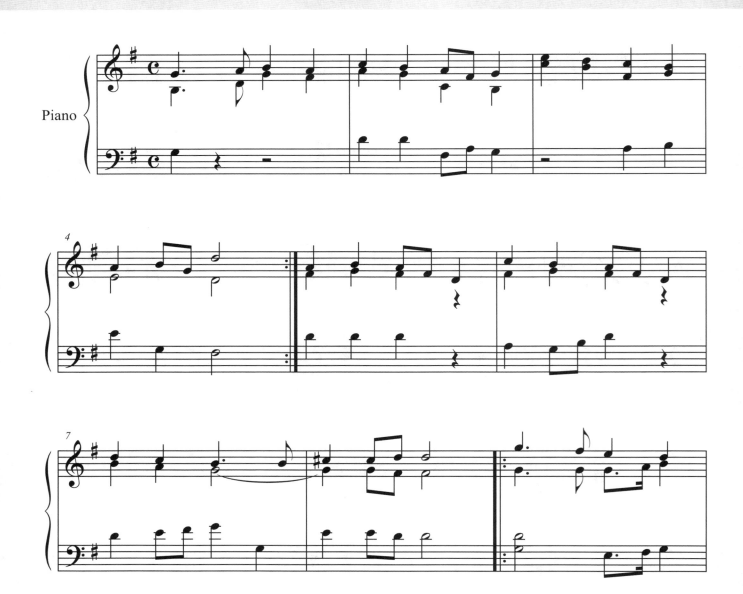

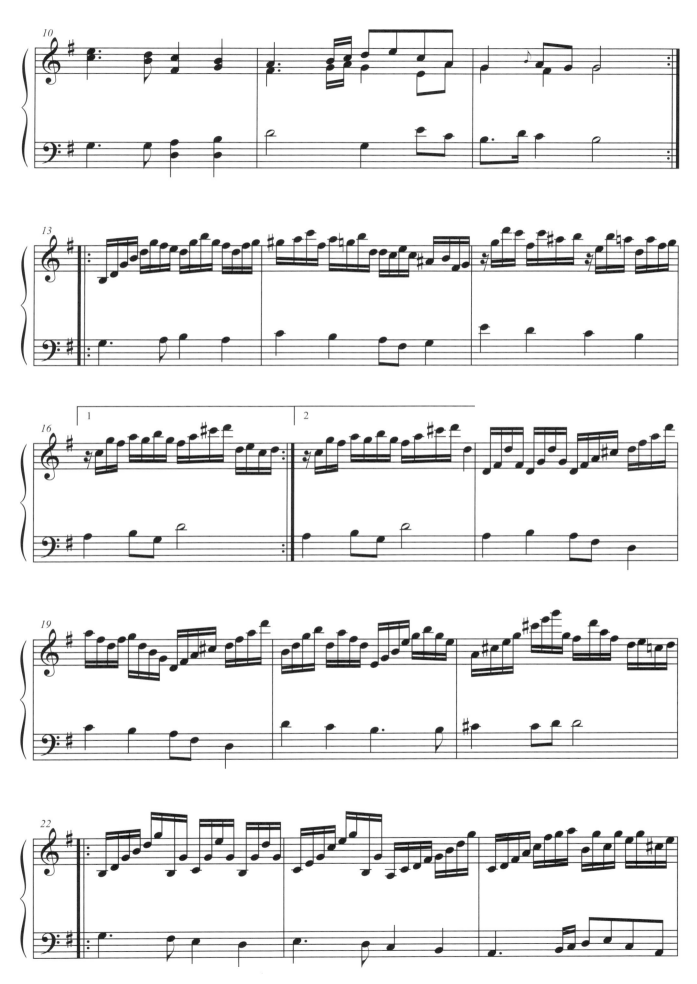

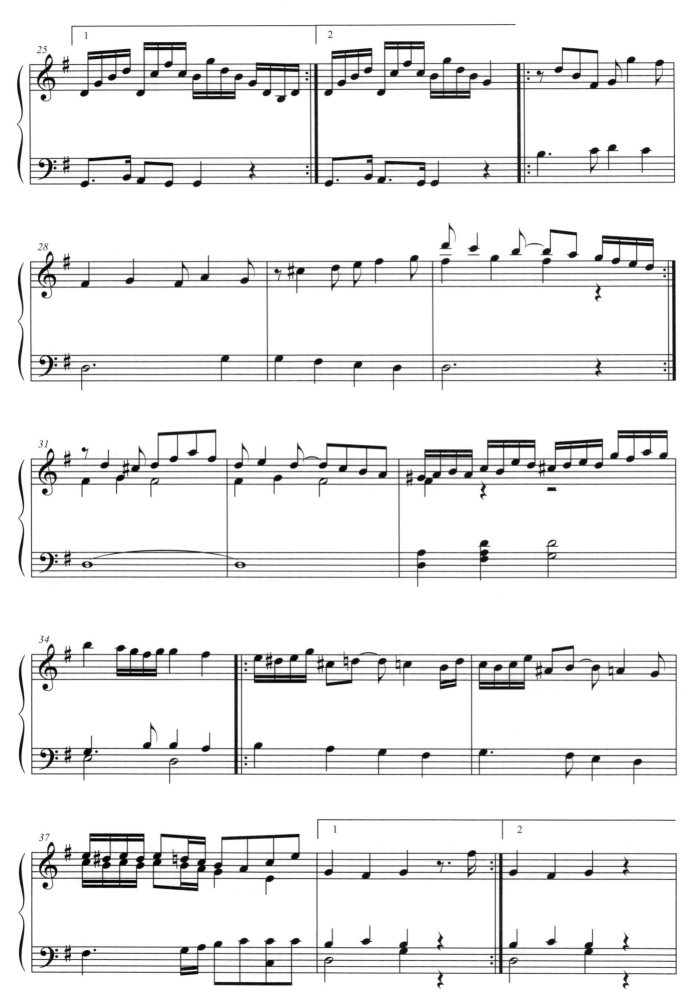

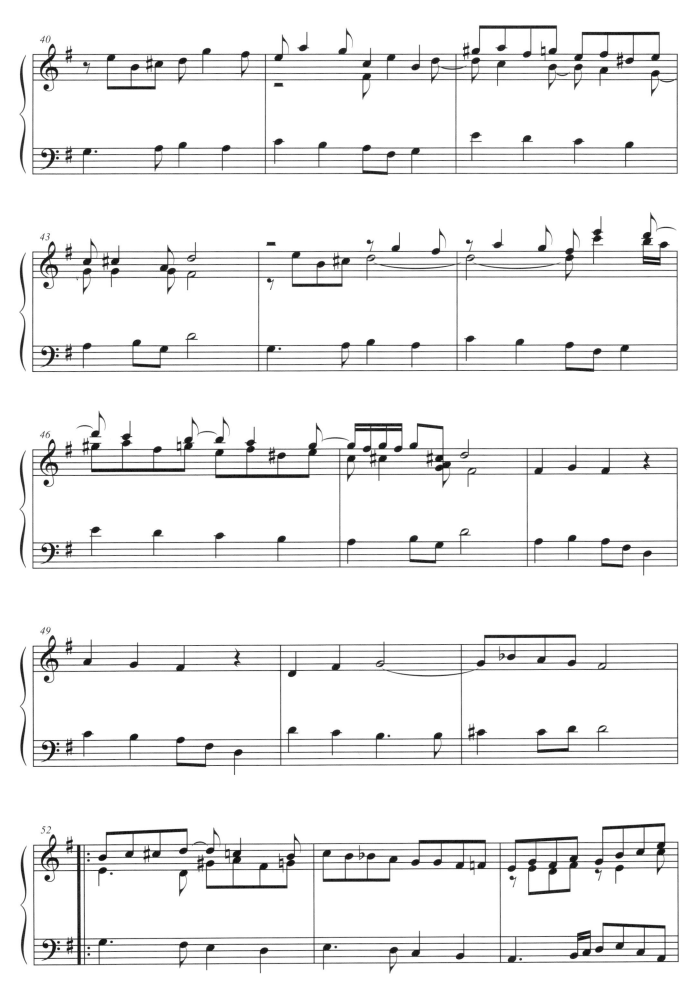

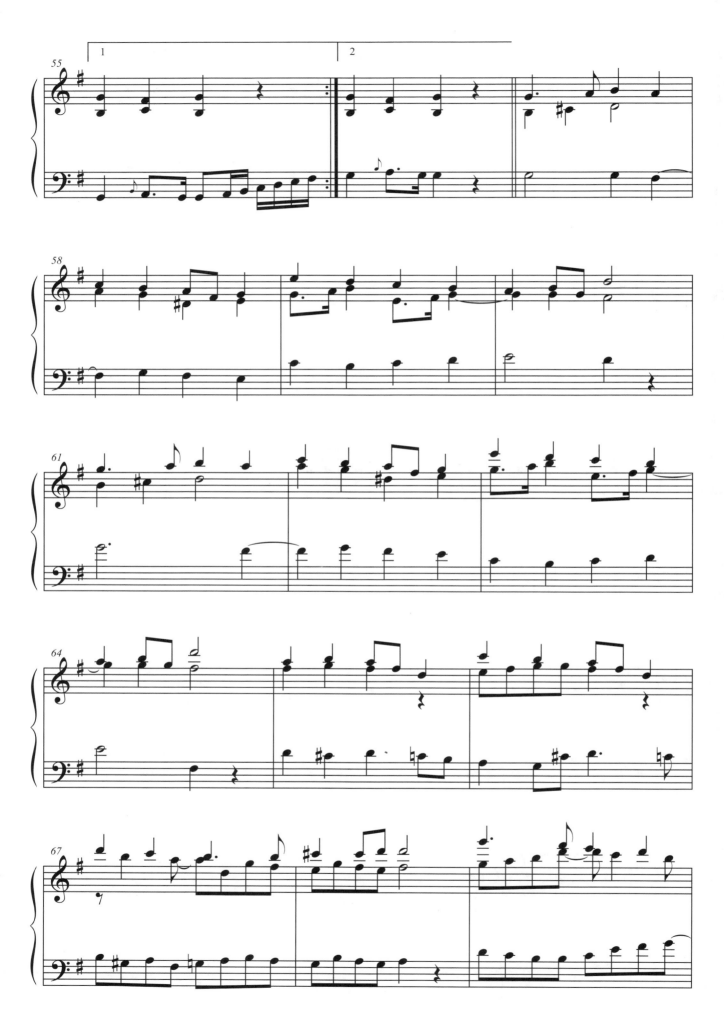

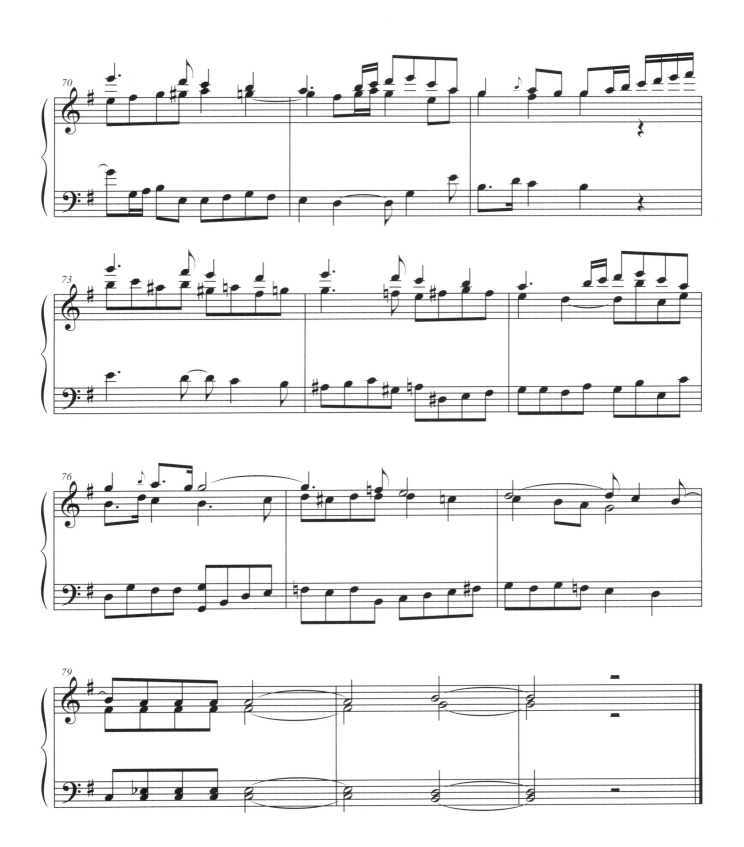

法國國歌：《馬賽曲》

French National Anthem: La Marseillaise

這首被譽為全世界最好聽的國歌，就出現在一幫人前往為清良比賽加油的路上！

《馬賽曲》有著相當振奮人心的旋律，不管是不是法國人，聽了都熱血沸騰，當年是由一位叫做克洛德・約瑟夫・魯日・德・李爾（Claude-Joseph Rouget de L'Isle）的男子創作的。

1792年，一群法國馬賽地區的志願軍前往巴黎起義時，高唱了這首歌曲，《馬賽曲》因此得名，開始風行全法國，之後則被定為國歌。

歌詞唱著：「祖國的子民醒來吧！光榮的日子到來了！與我們為敵的暴君，升起了血腥的旗幟！」配著《馬賽曲》的雄壯氣勢，交響情人夢加油團拿著加油布條，穿過香榭大道，像是快樂地出征，而背景的凱旋門，不也預告了清良比賽勝利的好成績？

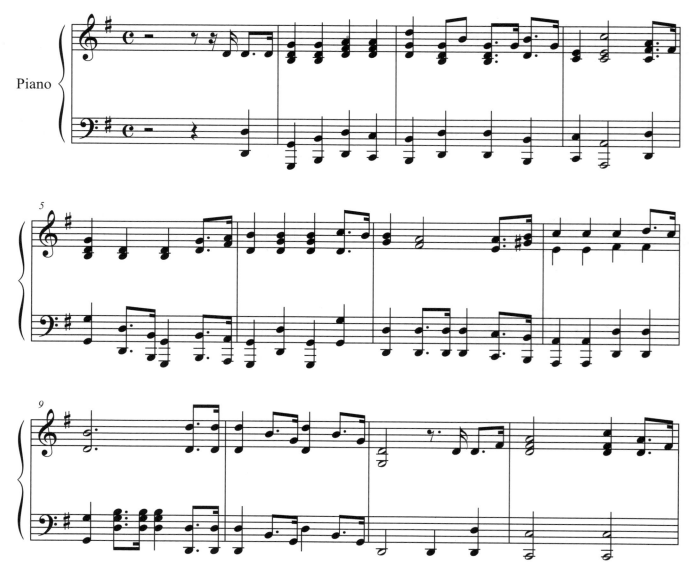

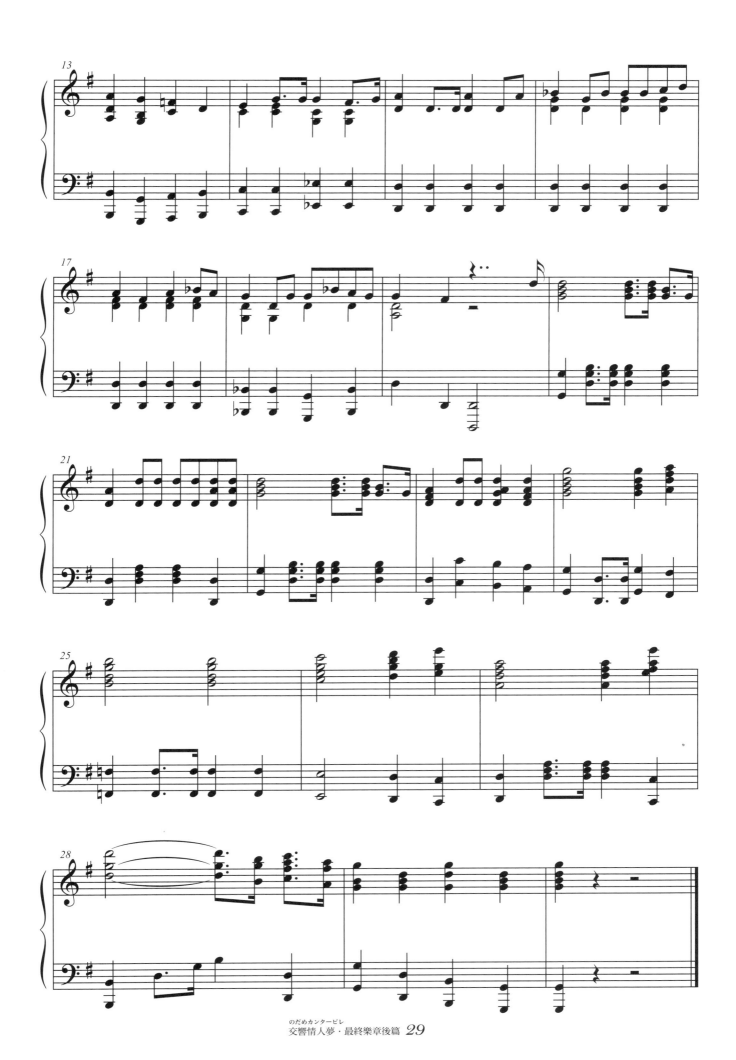

布拉姆斯：D大調小提琴協奏曲 第三樂章

Johannes Brahms: Violin Concerto in D, Op.77, Movement III

美麗的清良在決賽音樂會上演出的布拉姆斯小提琴協奏曲，名列古典音樂四大小提琴協奏曲之一。第三樂章是一下子就能點燃熱情、火花四射的音樂，帶有濃厚的匈牙利吉普賽音樂色彩。小提琴和樂團在樂章一開始，就乾淨俐落地演奏出雄壯的主旋律，並且和樂團你來我往、相互呼應地反覆演奏。

進入第二段主題後，速度較為緩和，富有歌唱般的詩意，最後樂曲又逐漸推向高潮，回到一開始雄壯的主題，熱烈地結束。即使是小提琴名家們經常演出的曲目，卻也很少有哪位演奏家認為自己可以輕鬆詮釋。電影中，清良從容優雅的演出，讓人真想在台下一起大喊 Bravo！

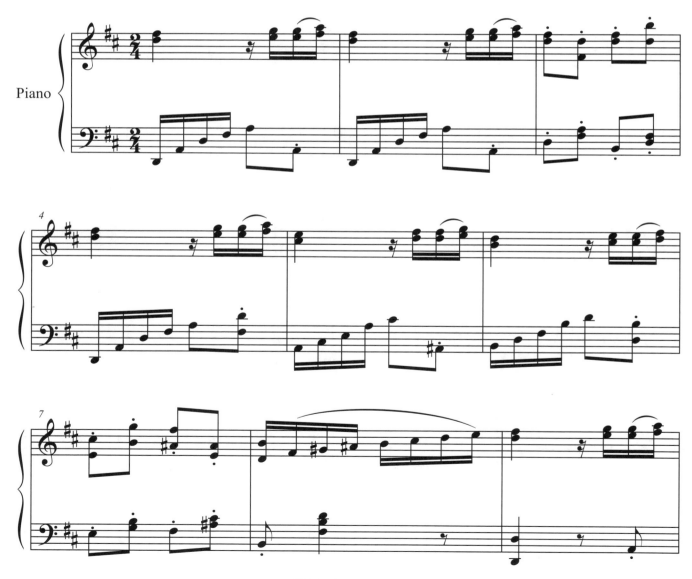

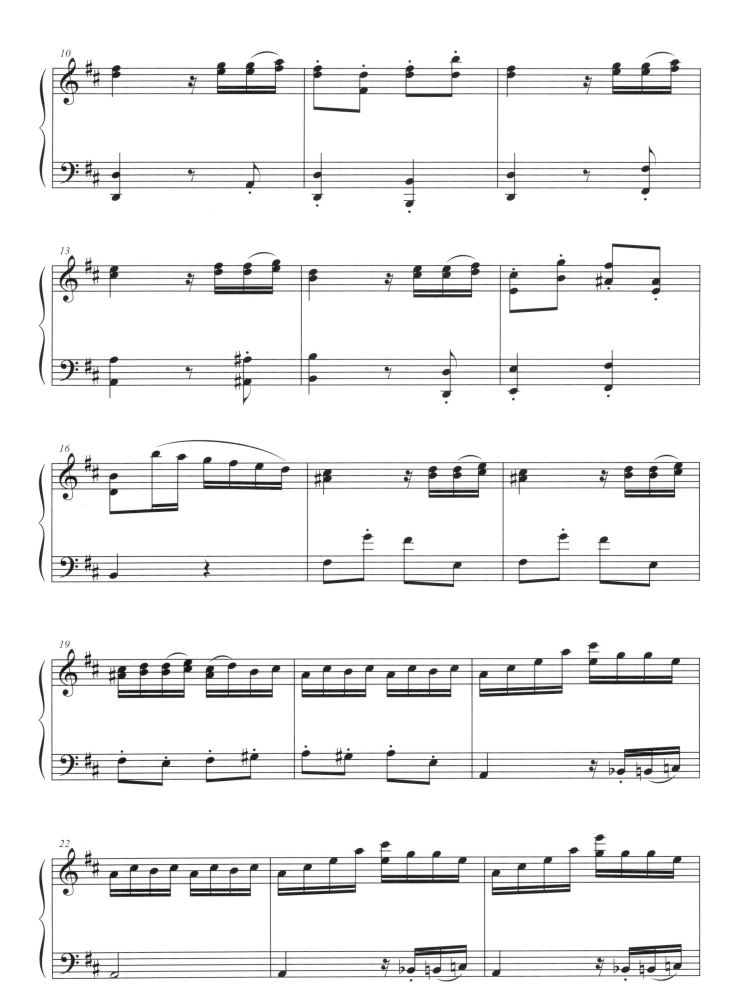

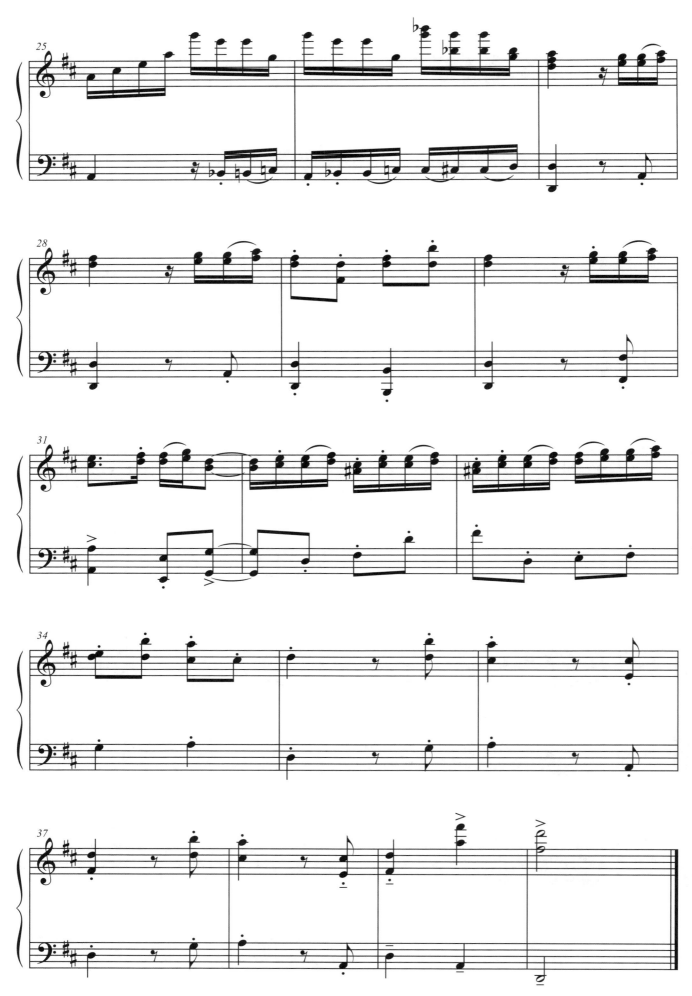

莫札特：單簧管協奏曲
第二樂章

Wolfgang Amadeus Mozart: Clarinet Concerto,
K. 622, Movement II

因為求學而分隔兩地的清良和峰龍太郎，終於在巴黎相聚。清良從背後偷偷地擁抱了峰，還請他為自己打分數，伴隨著這溫馨浪漫場景的音樂，就是這首莫札特的名曲。這是莫札特為他的單簧管演奏家好友——史塔勒創作的曲子，第二樂章的主旋律，寧靜中帶著甜美的感受，最受歡迎。

多年前一部電影——「遠離非洲」當中，也是用這段音樂作為男女主角在草原相會場景的配樂。就創作背景來說，這個樂章象徵莫札特晚年孤寂的心情，但用這樣看似起伏不大、卻內斂深情的音樂，象徵清良和峰兩人遠距離、卻彼此信任支持的感情，可說是再適合也不過囉！

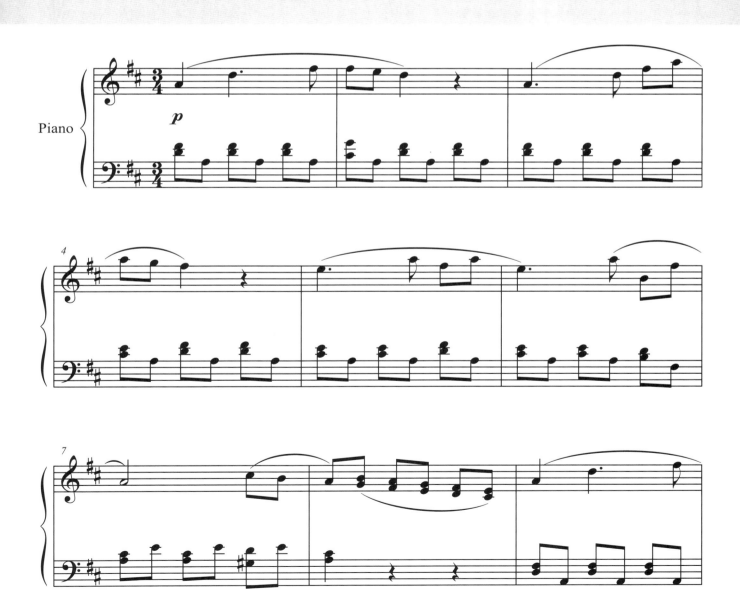

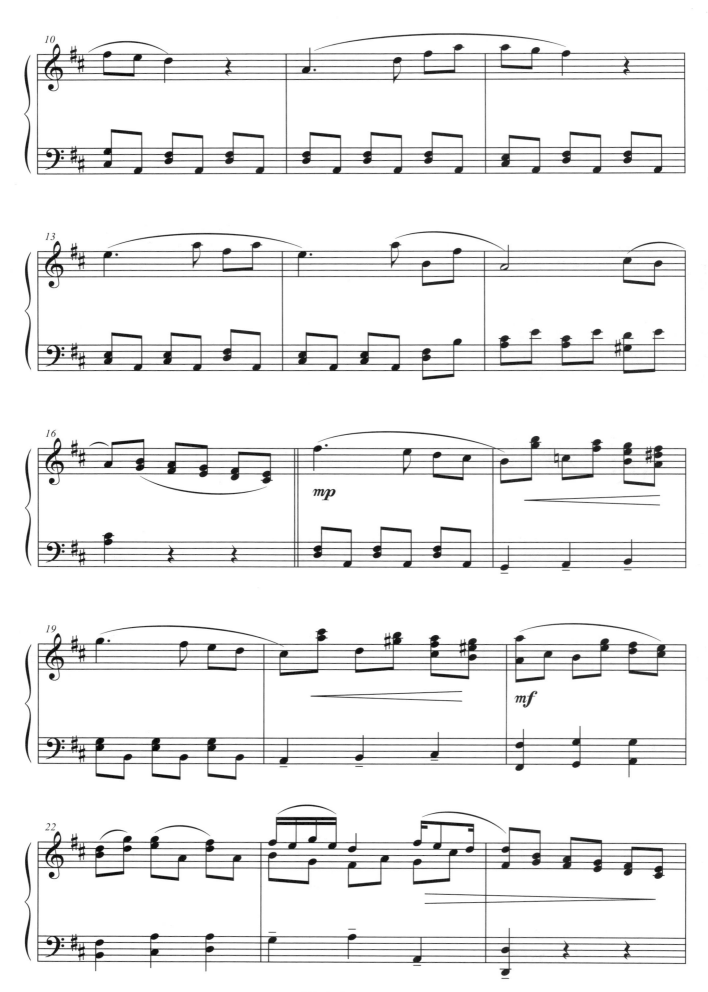

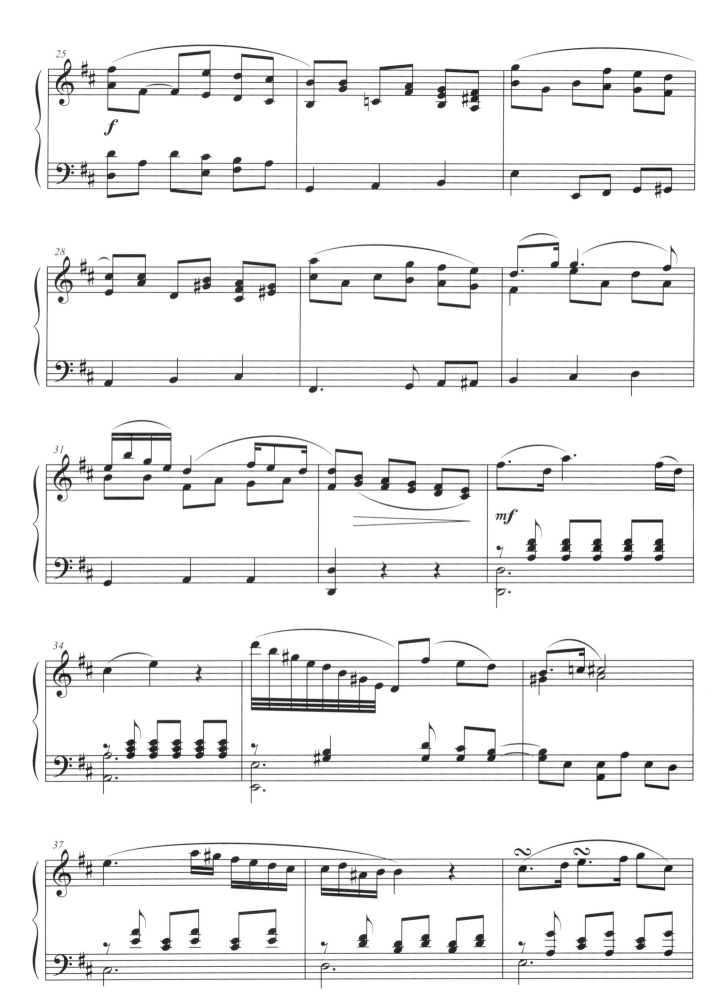

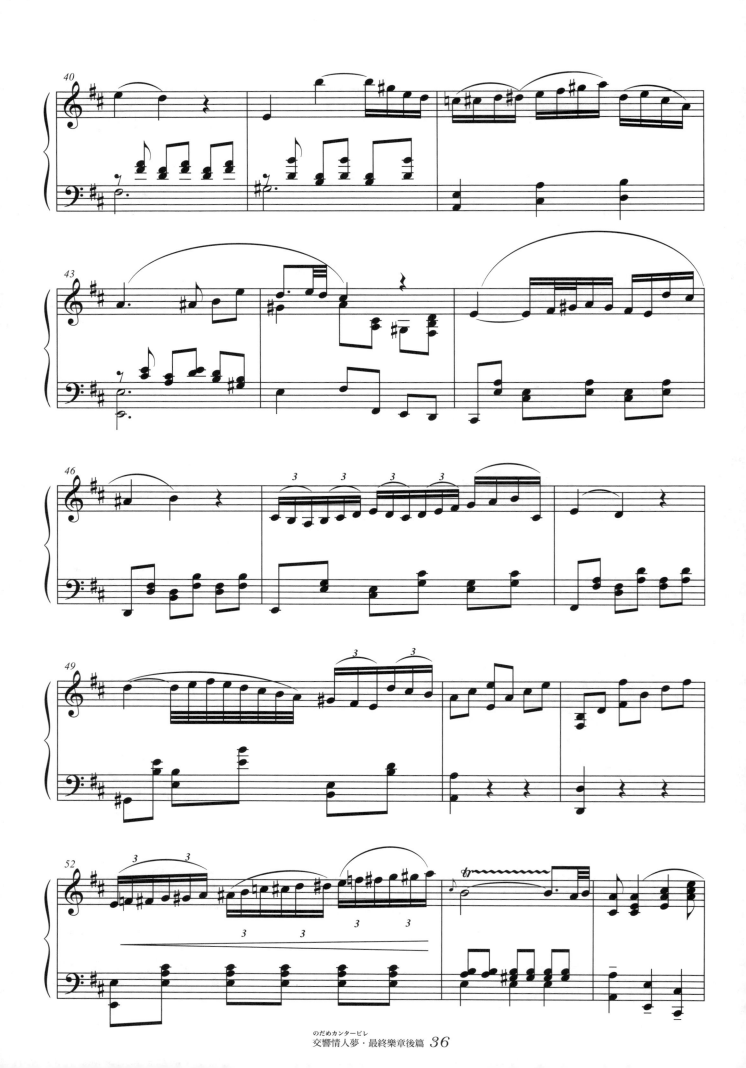

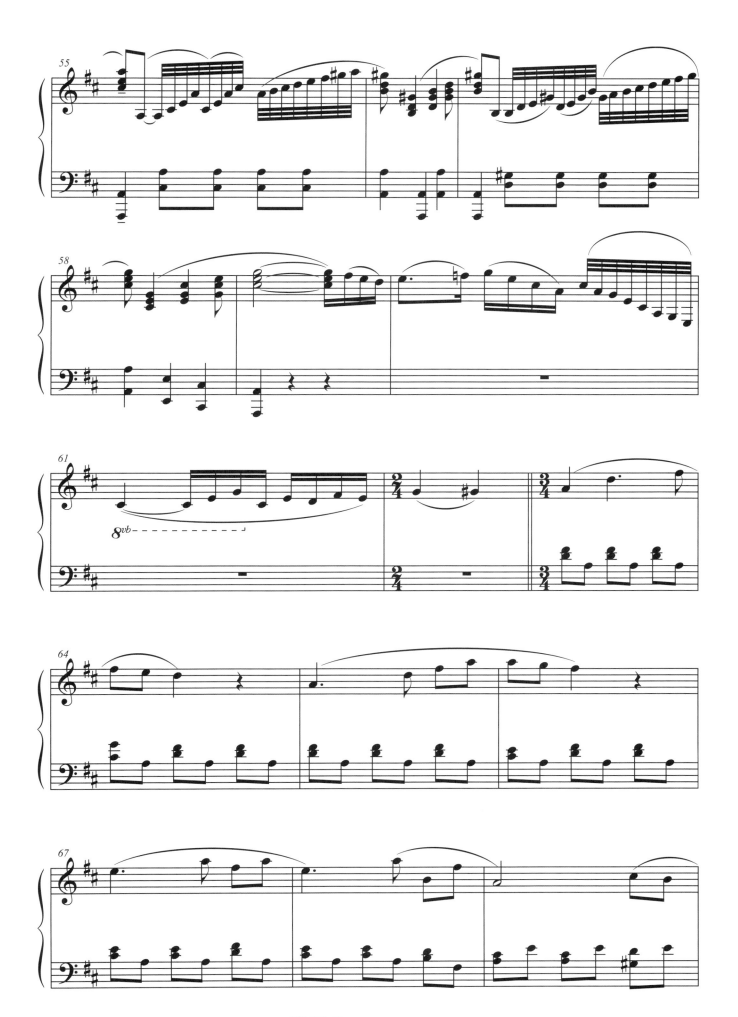

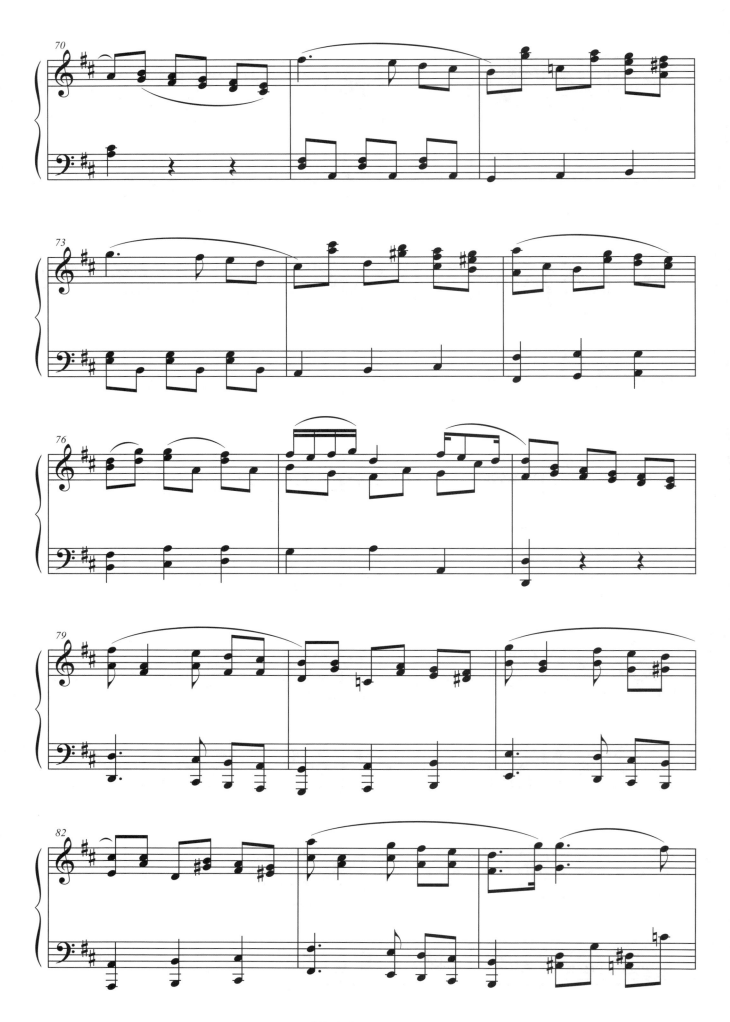

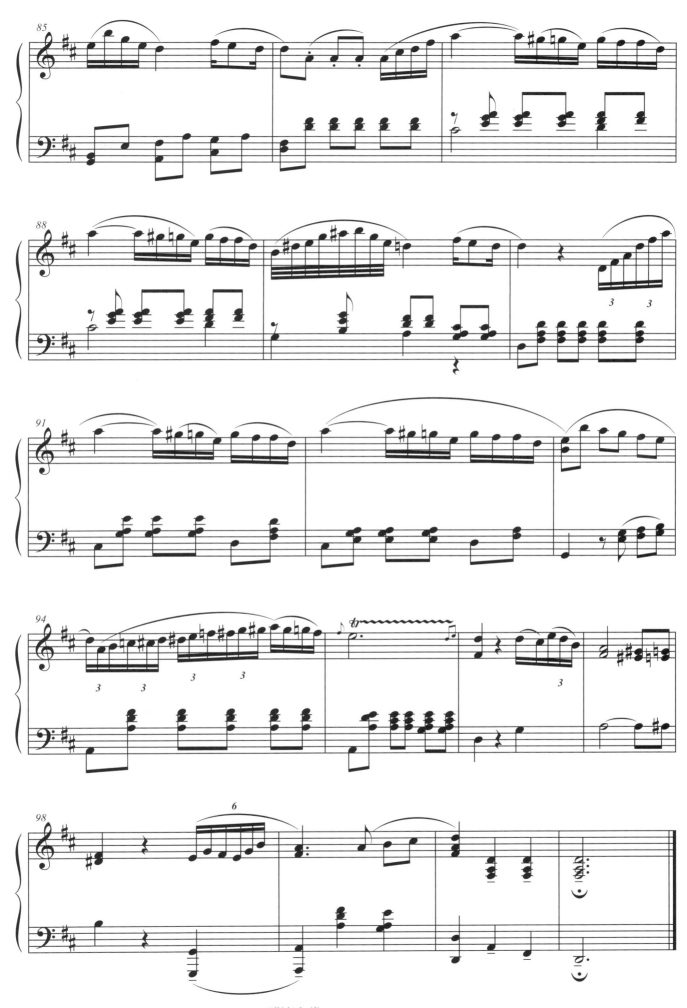

拉威爾：G大調鋼琴協奏曲

Maurice Ravel: Piano Concerto in G Major

　　這首野田妹在觀摩比賽時一見鍾情的曲子，竟然被孫蕊搶先一步和千秋合作演出！打擊樂器鞭子敲出清脆的第一響，短笛嘹亮的吹奏，配上彷彿不停轉動著的鋼琴音符，演奏家的手左右滑動於鍵盤上，像是施了魔法般，灑了滿天星星！隨後，小號的切分音節奏不停跳躍，鋼琴展開帶著即興味道的獨奏。

　　拉威爾在這首曲子中融合了爵士樂的元素、西班牙風的節奏，甚至還有一些東方情調，是一首超級融合混搭、充滿新鮮感受的樂曲！動感的能量、跳躍的音符，還有些不按牌理出牌的和聲節奏，幻想的情調，就像是野田妹給人「跳Tone」卻又難以抵抗的可愛感覺。雖然，野田妹無緣和千秋以這首曲子同台，但「它」真的是完全屬於野田妹的！

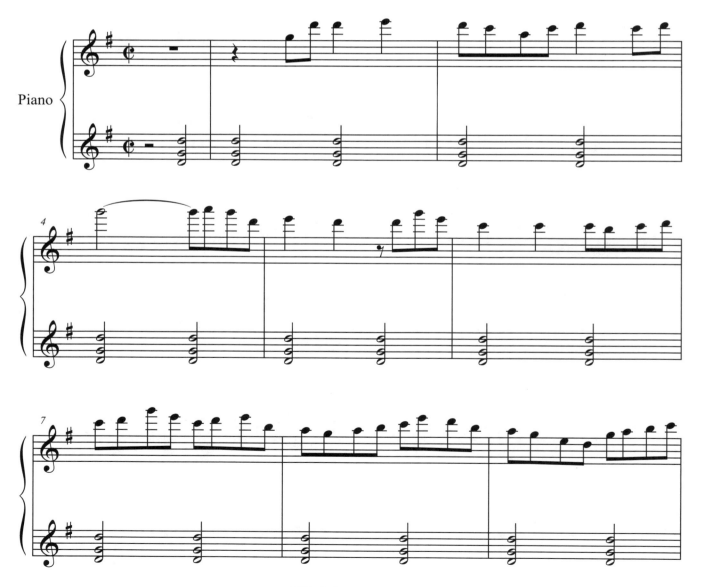

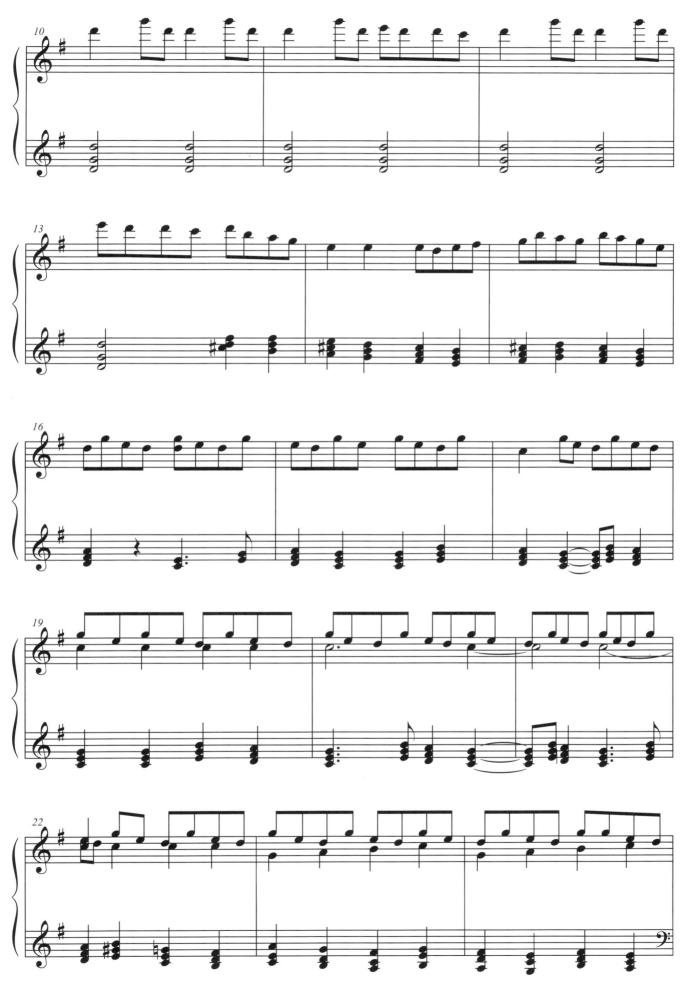

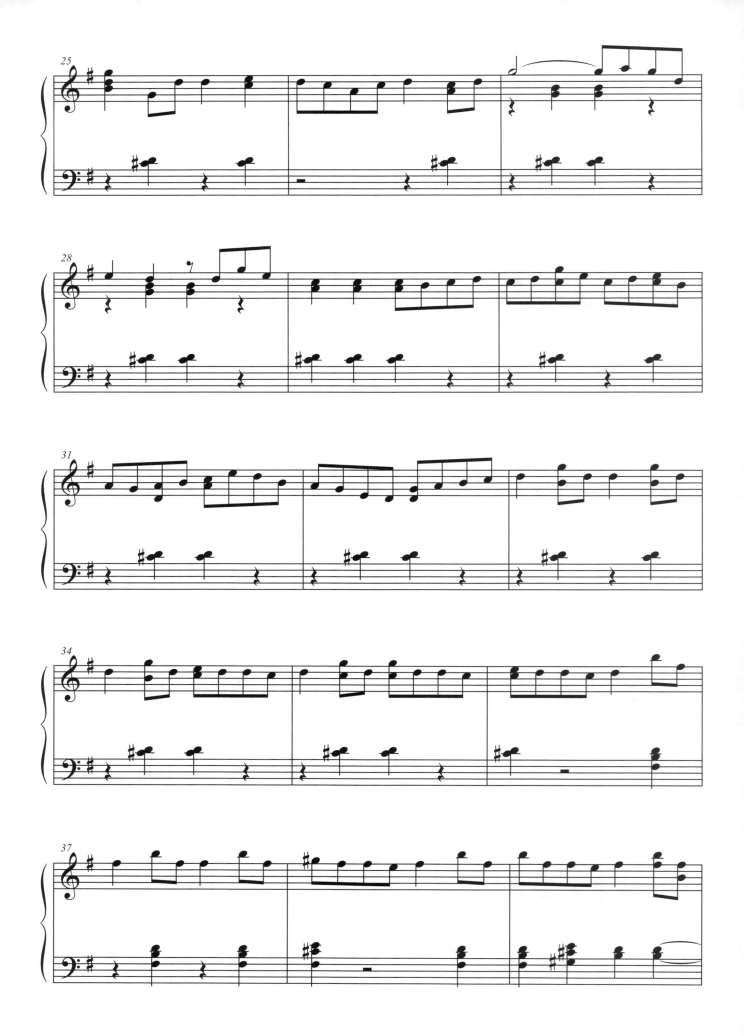

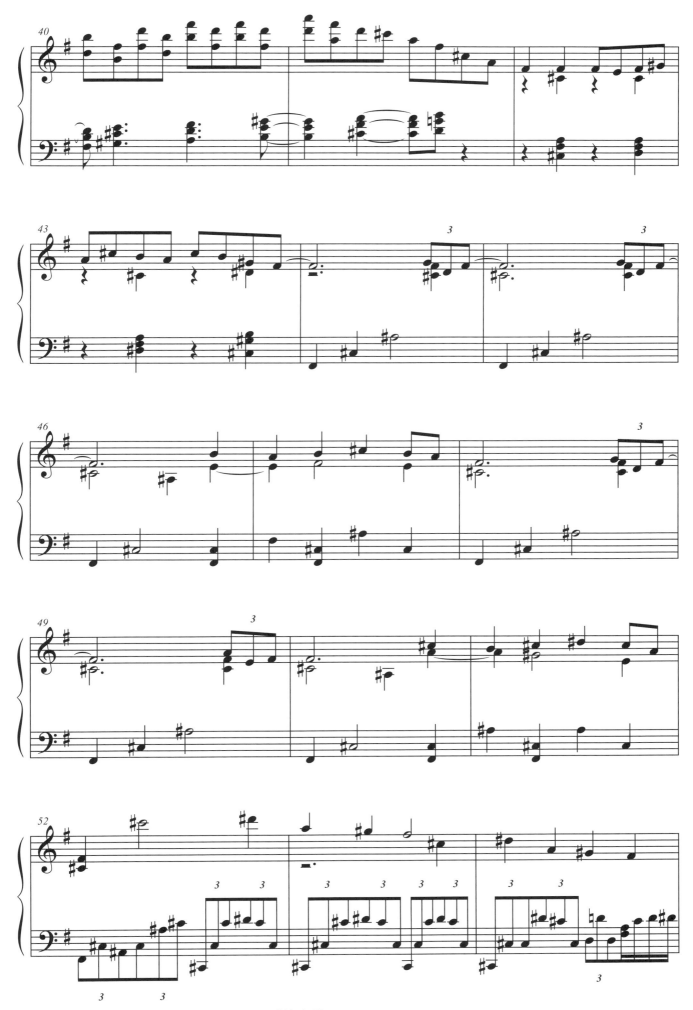

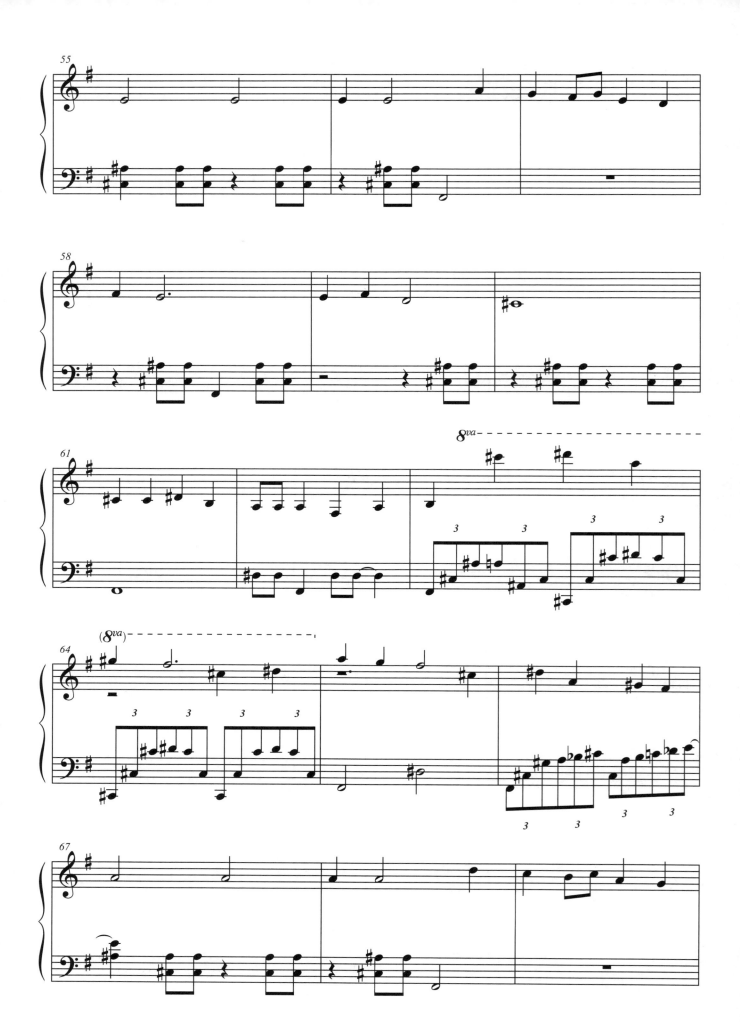

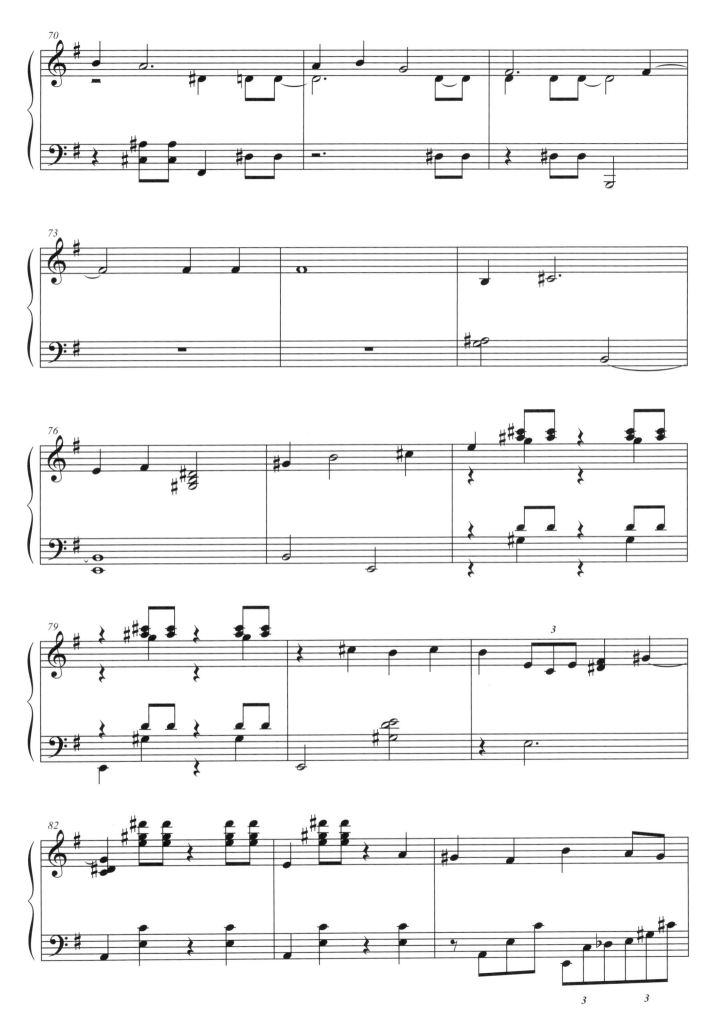

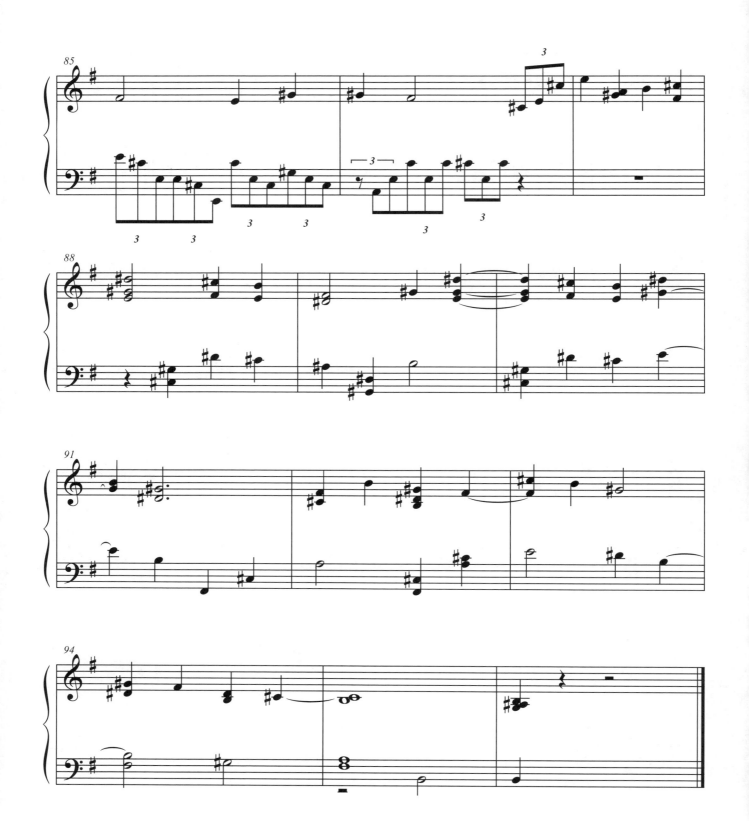

因為這首拉威爾的G大調鋼琴協奏曲，讓野田妹，千秋和孫蕊之間，浮現一種微妙的狀態。

野田妹第一次興奮地以鋼琴獨奏彈給千秋聽時，千秋腦海中浮現的詮釋理念，竟然在後來和孫蕊演出時非常契合，於是我們在電影中，看見千秋一邊享受著和孫蕊的合作，一時分不清，和自己一起演奏的，究竟是孫蕊，還是野田妹？

為什麼千秋會有對孫蕊，野田妹，傻傻分不清的狀況？

在漫畫中曾經提到，孫蕊對於這首曲子的詮釋，其實是野田妹給她的靈感！樂曲裡的滑稽、胡鬧、可愛、雀躍、奔放，就像是野田妹給人的感覺。

雖然孫蕊以赤子之心和成熟的技巧，完成這首拉威爾的G大調鋼琴協奏曲的演出，獲得樂評極高的讚賞，不過演出結束後，孫蕊也就像是在和千秋進行一場「虛擬戀愛」一樣，悵然所失。

演出結束後，千秋的心情複雜萬分，雖然指揮得很過癮，和孫蕊出乎意料地契合，卻也擔心野田妹的感受，豈料打開家門，野田妹竟然不吵不鬧，一副賢妻模樣在家迎接。

「學長，你累了吧？要先吃飯？洗澡？還是野田妹？」

這一幕雖然帶著笑點，但相信大家看得都為野田妹心痛著。不是單純的嫉妒，而是害怕、擔心。

讓野田妹一路往前奔跑的動力，就是和千秋一起同台演出，但那一天真的來到，她能夠超越千秋與孫蕊的默契和表現嗎？因為這首曲子的演出，野田妹真的感覺自己累了。

貝多芬：第三十一號鋼琴奏鳴曲
第三樂章（賦格）

Ludwig van Beethoven: Piano Sonata No. 31, Op.110, Movement III, Fuga

這首歐克雷老師給野田妹出的功課，讓千秋展現了決心好好陪野田妹走這一段的柔情。創作時的貝多芬喪失聽覺，經濟和精神狀況都很艱苦，樂曲中雖然有哀傷的色彩，卻也有甜美夢境的嚮往，以及對抗現實的勇氣。而根據歐克雷老師的解釋，這首曲子表現了背叛、充滿苦惱的試煉，失望，令人嘆息的一切。

第三樂章採用賦格的手法，也就是一個聲部先唱出旋律，其他聲部接著模仿，就像兩人之間的問答。之後貝多芬加入了被稱作是「悲嘆之歌」的旋律，發展到頂點，樂譜上出現「筋疲力竭，悲傷至極」的文字。接近尾聲時，主題卻又愈來愈華麗，悲嘆的灰暗感受一掃而空，高昂的氣氛就像是貝多芬「快樂頌」一般，滿載希望。透過這首曲子，貝多芬抒發了他穿越黑暗，走向光明的心境，而現實生活中，因為聽了千秋和孫蕊合作，陷入低潮的野田妹，愈來愈能體會貝多芬在「說」些什麼。

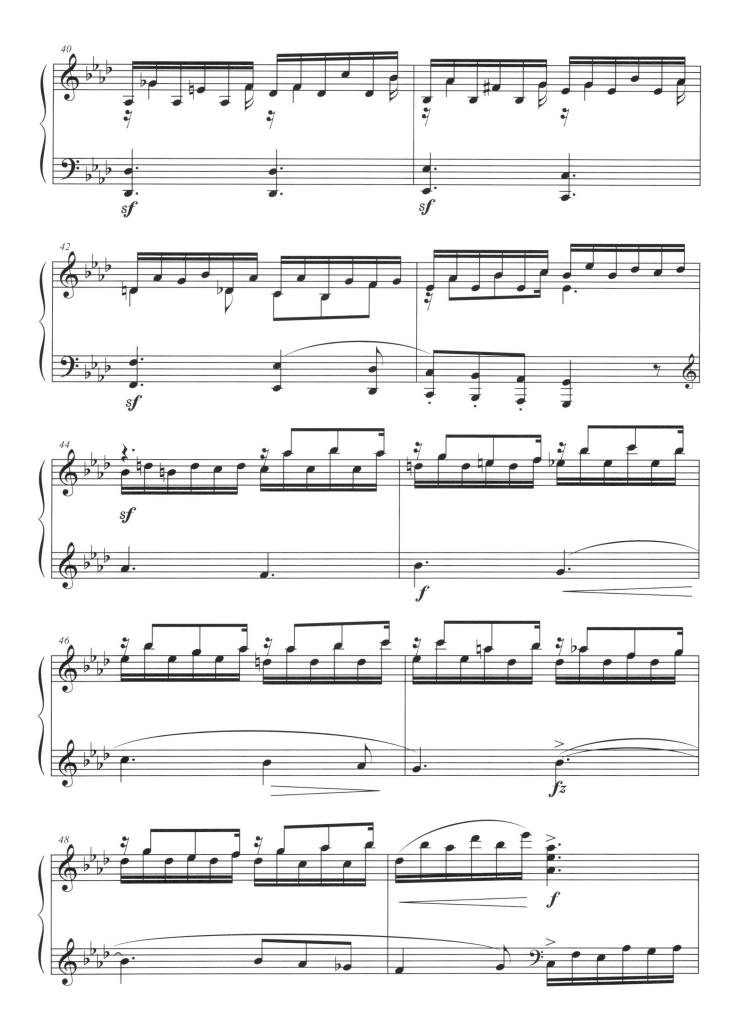

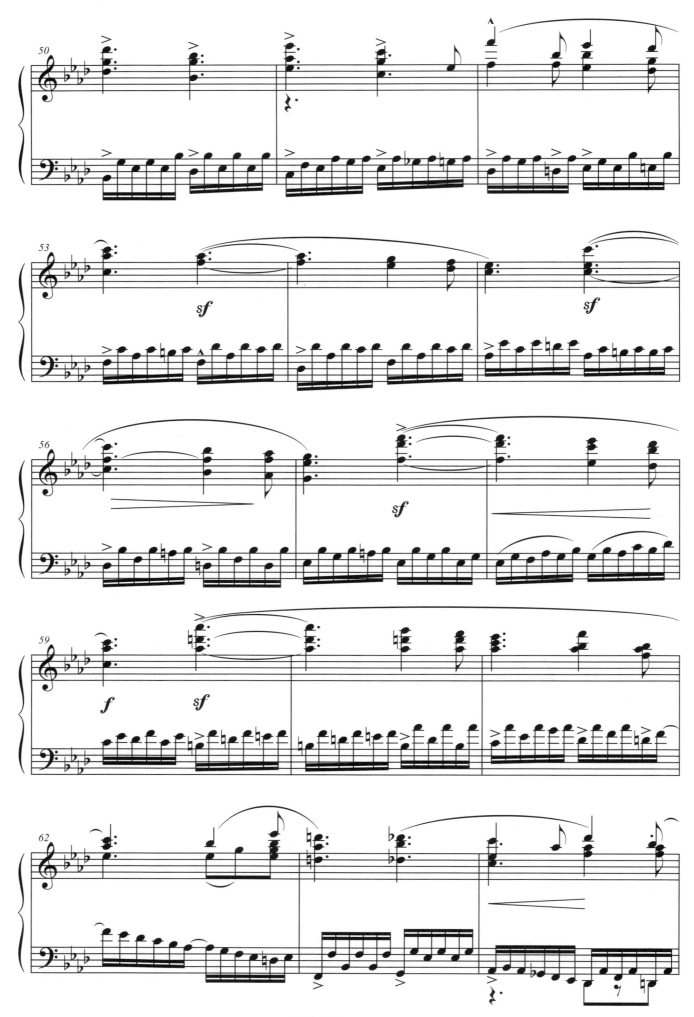

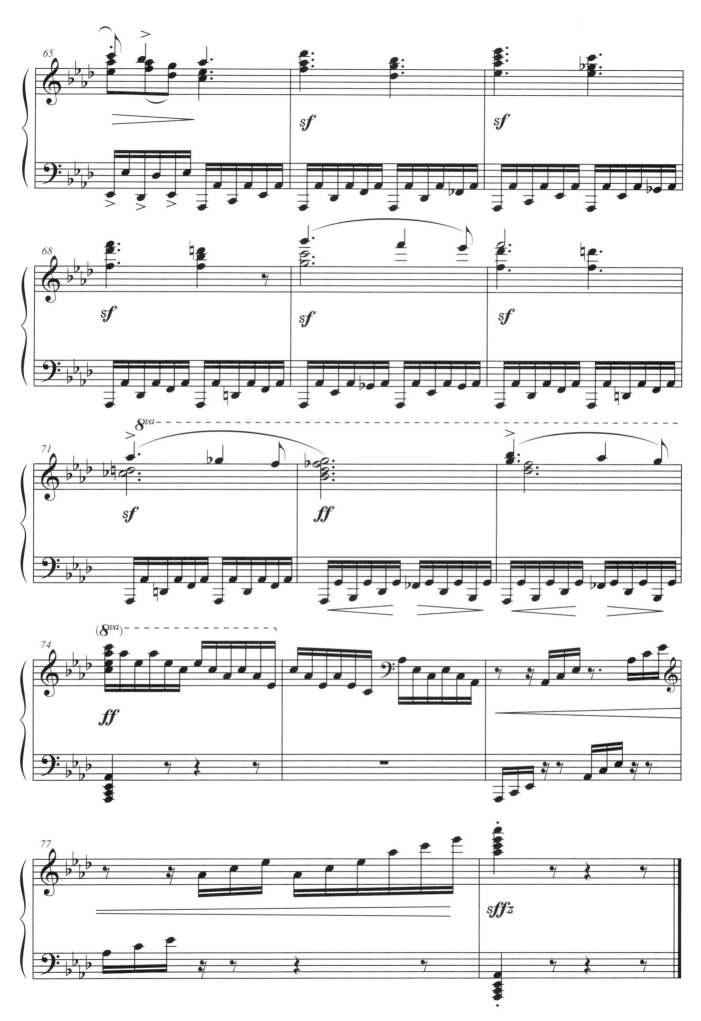

貝多芬：第三號交響曲
《英雄》第三樂章

Ludwig van Beethoven: Symphony No. 3,
Op. 55, 'Eroica', Movement III

第三號交響曲是貝多芬原本要題獻給法國將軍拿破崙的作品，但是當他發現拿破崙的革命，不過只是想讓自己當上皇帝，於是憤而將樂譜的封面撕毀，而標題所指的英雄，則留給後世無限的想像空間。

當老師發現了野田妹的進步，不再以「小Baby」來稱呼野田妹時，等於也認可野田妹可以往下一個目標——參加比賽前進了！這樣的勝利，用貝多芬的這首曲子當作配樂，更是增添氣勢！

這個樂章是活潑的快板，一連串的斷奏音符快速流動，就像是在美好的天氣，獵人們吹著號角，騎馬快速豪邁地向前奔馳。而野田妹也就像這首音樂所表達的氣氛一樣，蓄勢待發！

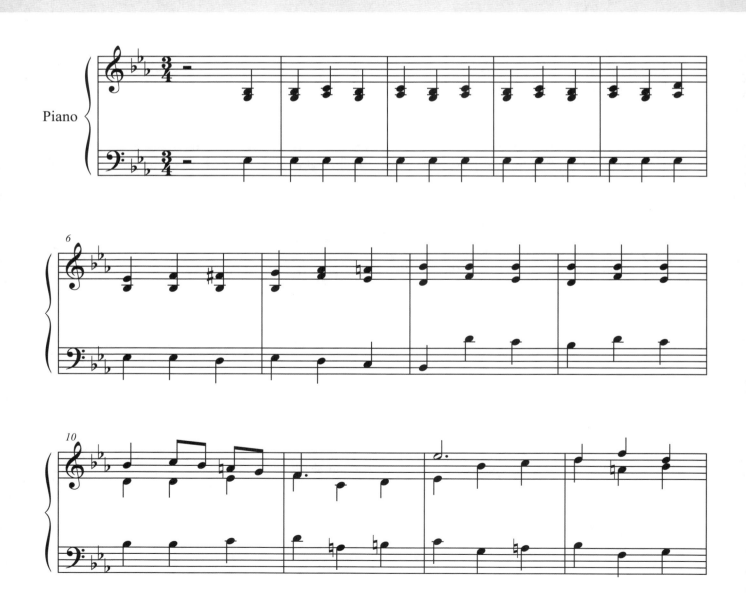

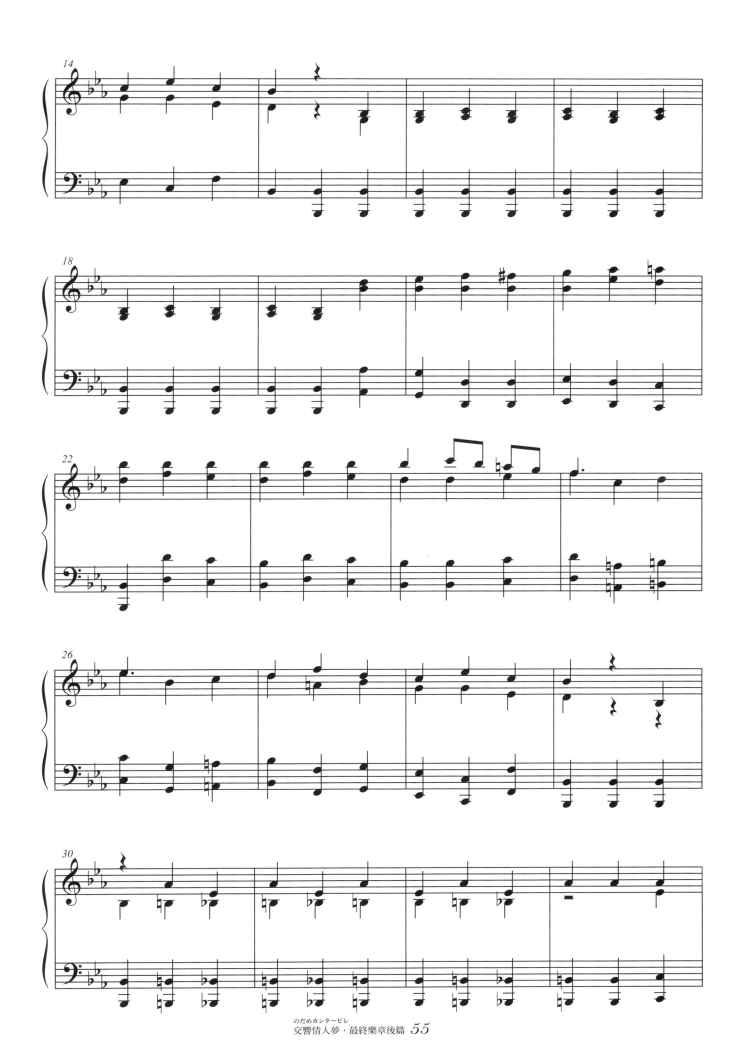

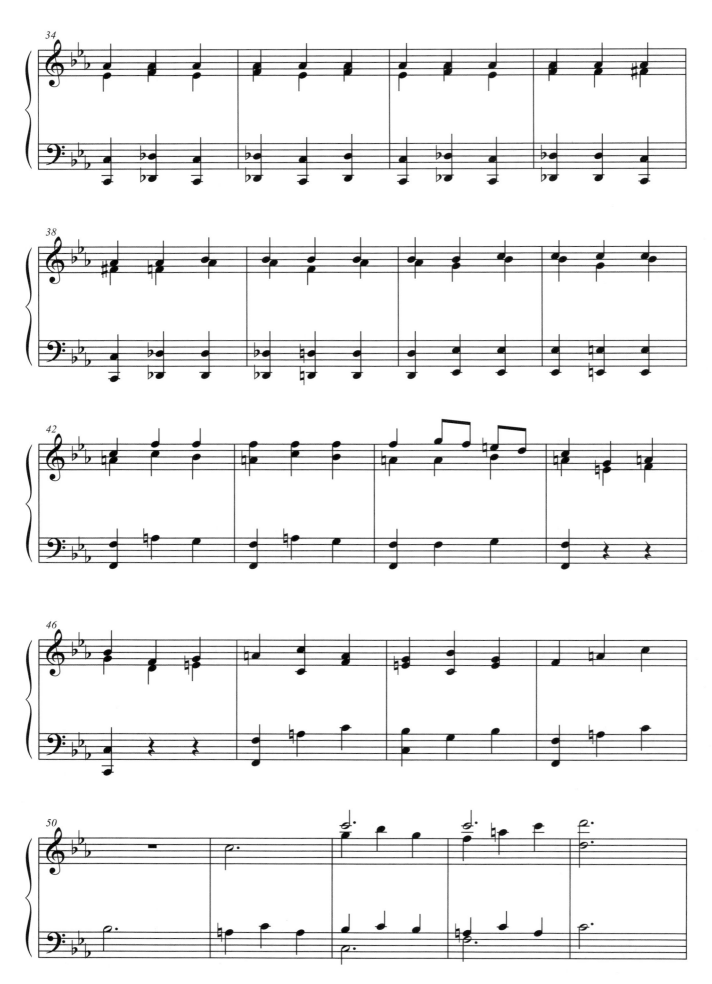

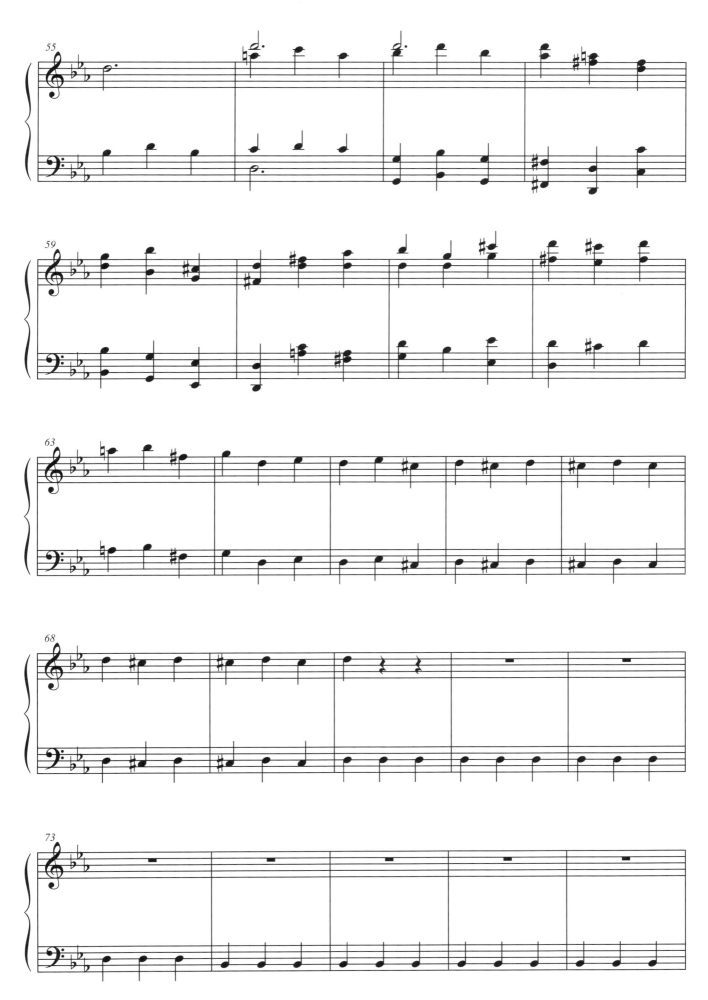

韋瓦第：《四季》小提琴協奏曲「夏」第三樂章

Antonio Vivaldi: Violin Concerto "The Four Seasons"
–L'estate, Op.8, RV 315, Movement IIIabc No.1, abc

當千秋得知野田妹即將和修德列傑曼合作演出，急忙搭車趕去布拉格，深怕會錯過演出的緊張情緒，配上這段音樂真是再恰當也不過了！

急促而規律的節奏，搭配上一波未平一波又起的旋律，整首音樂的氣氛相當急促緊張，就像是夏天來得又急又突然的雷陣雨，而韋瓦第原本描寫的正是閃電雷聲大作，冰雹降落，摧殘農作物的景象。

坐在計程車上的千秋，已經無法否認野田妹在自己心中的重量……那股恨不得計程車馬上把他帶到音樂會現場，看到野田妹的心情，就像是夏日奔放的風和雨！

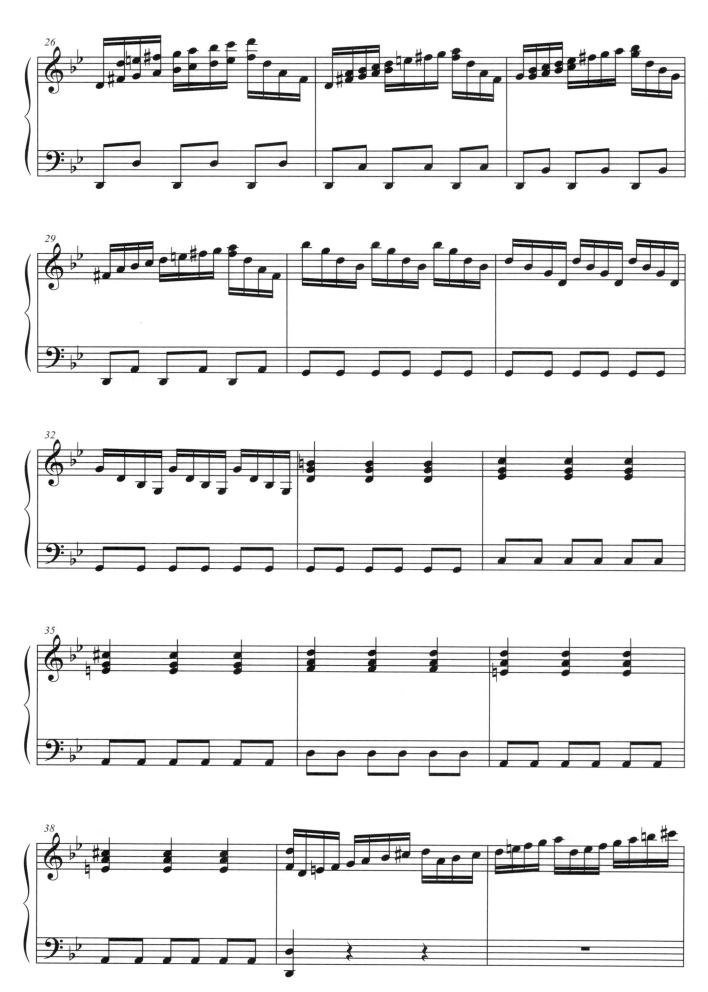

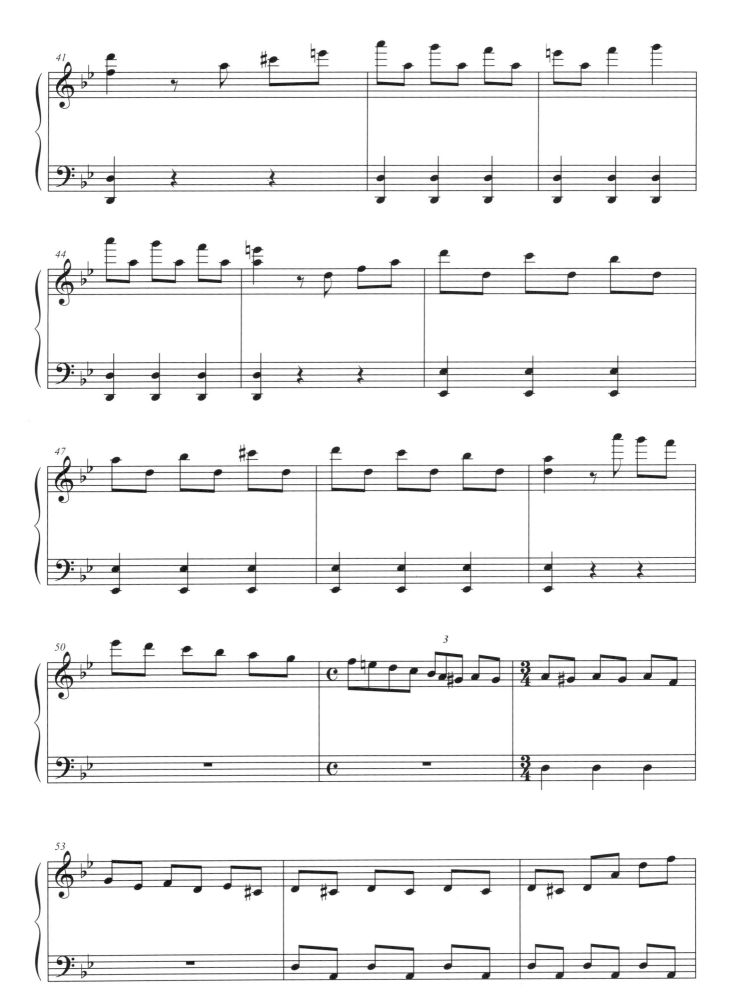

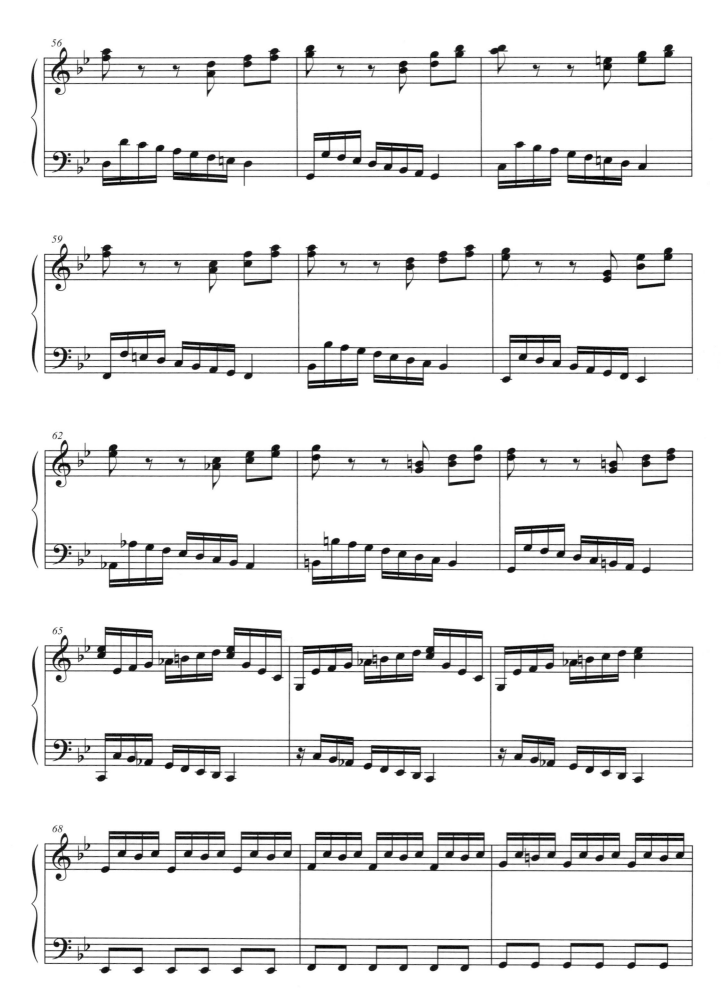

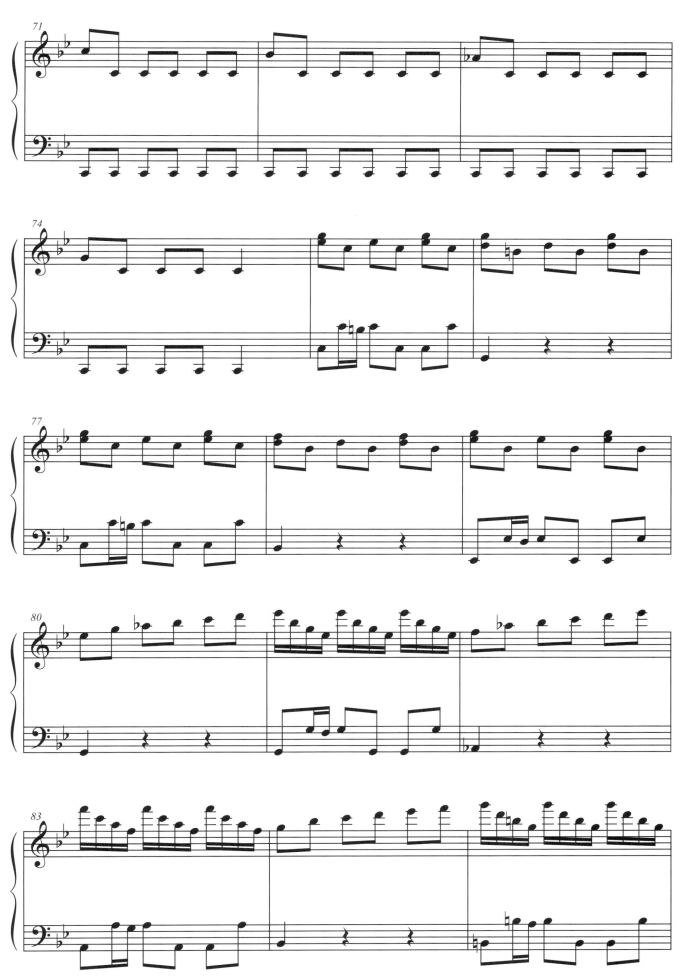

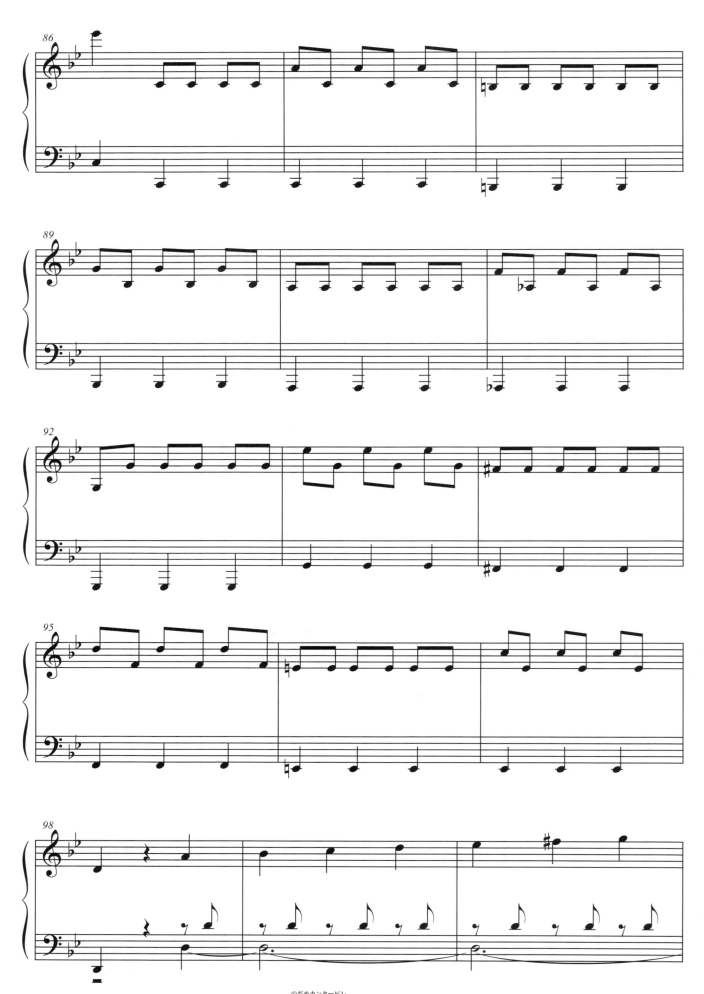

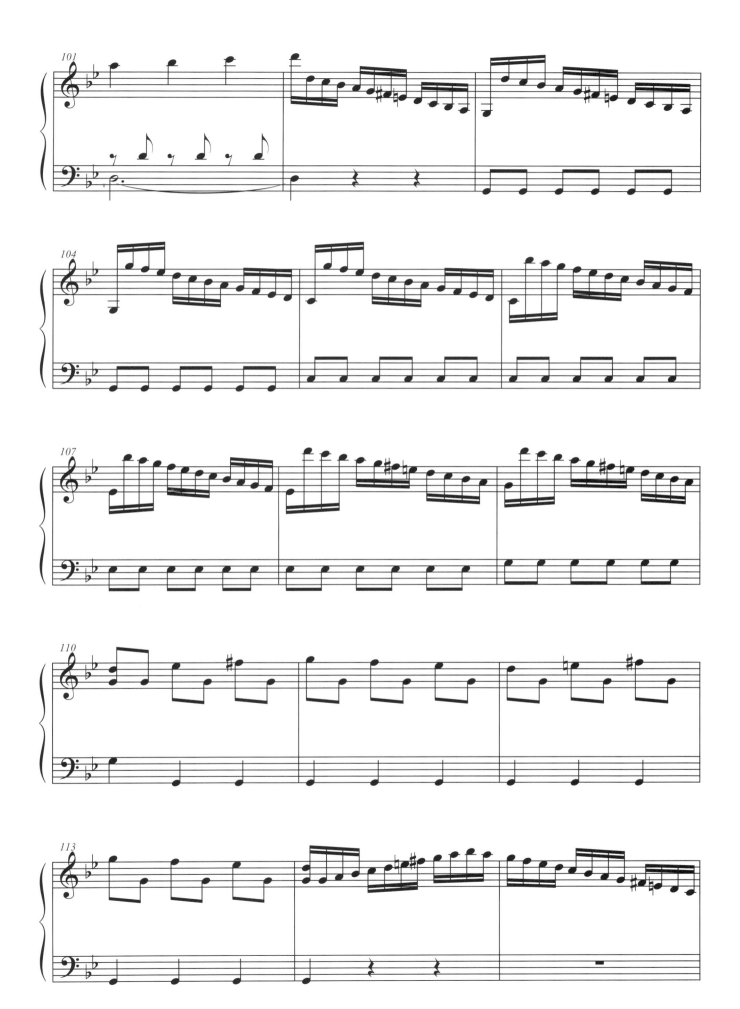

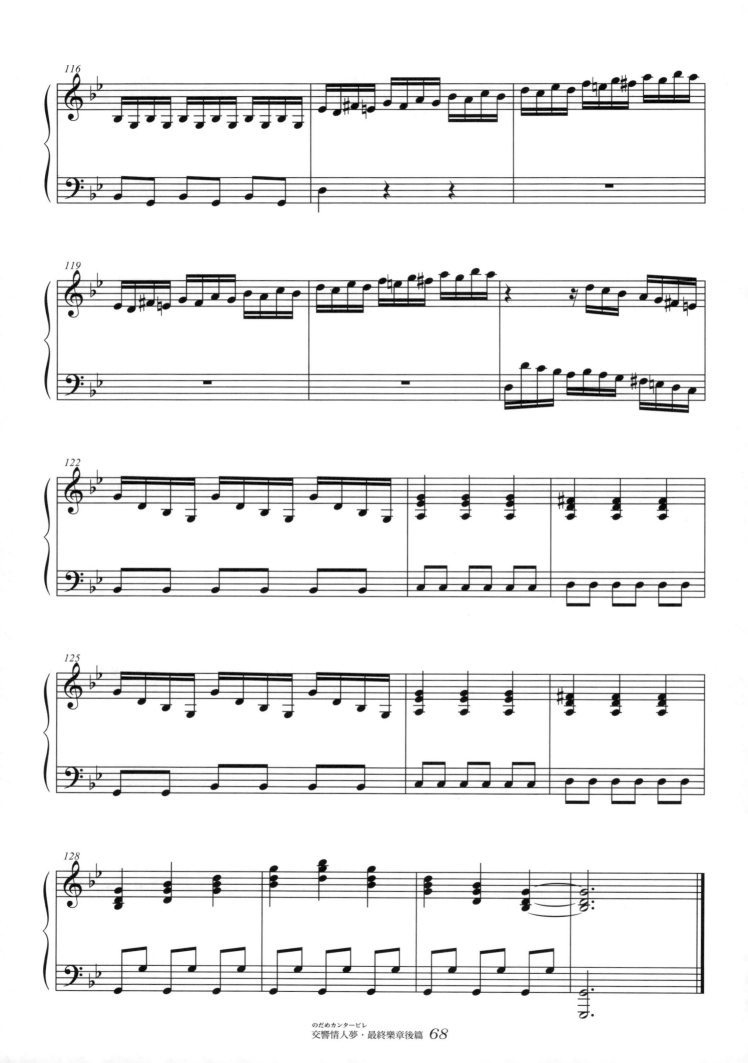

蕭邦：第一號鋼琴協奏曲
第一樂章

Frederic Chopin: Piano Concerto No. 1, Op. 11, Movement I

野田妹和休德列傑曼合作，在歐洲的出道首演，就是蕭邦這首著名的鋼琴協奏曲。

二十歲的蕭邦在離開家鄉波蘭華沙的告別音樂會上發表了這首作品，樂曲中澎湃激昂的情感，也包含著蕭邦對當時暗戀的音樂院女同學──康斯坦雅的思念之情。

第一樂章管弦樂莊嚴的序奏後，鋼琴獨奏就以唯我獨尊的強音和絃，氣勢進場，一連串技巧華麗的獨奏後，緊接的又是溫柔如詩的旋律，有時躊躇不前，有時又即興從容，整首音樂表情細膩多變，也需要高度的技巧和爆發力。

樂曲從第一個音，就呼應了野田妹奮力一搏的心情，而隨著音樂的進行，野田妹更以獨到的詮釋抓住了觀眾的心！

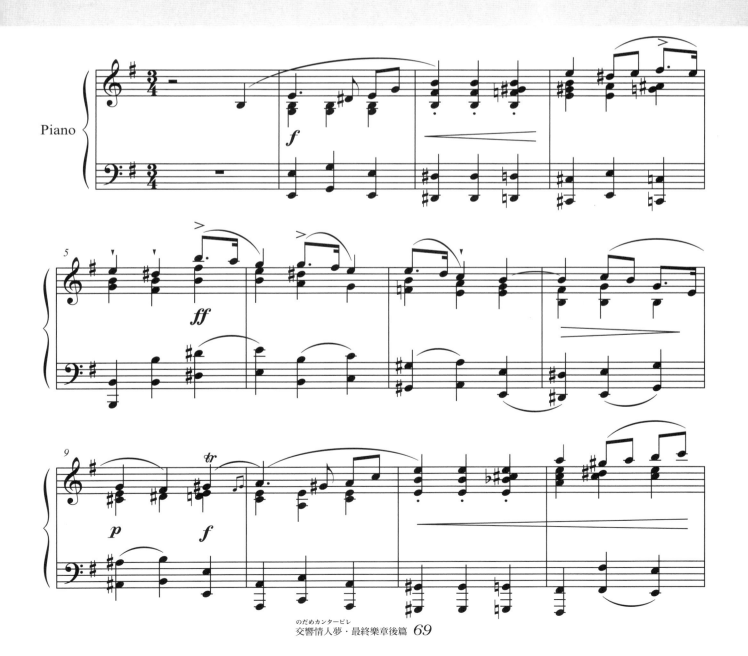

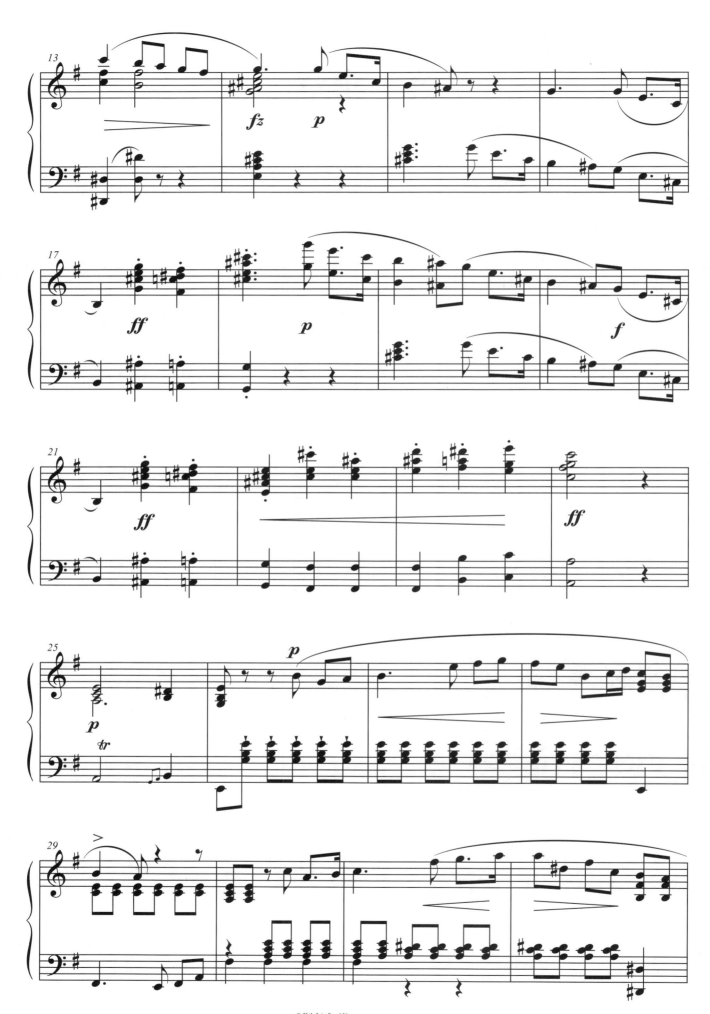

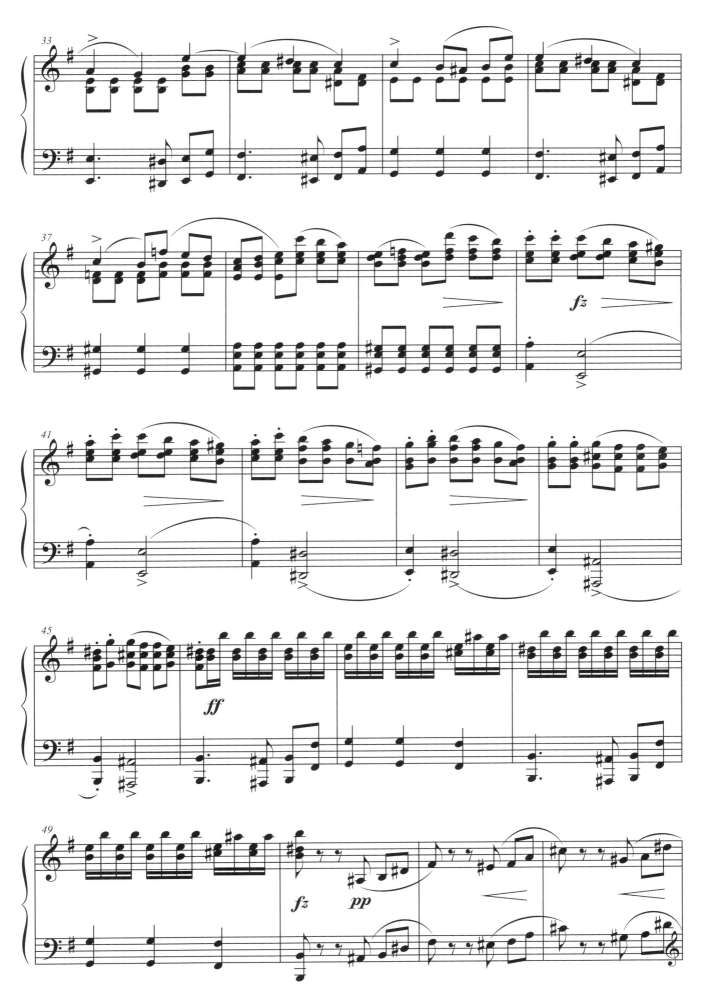

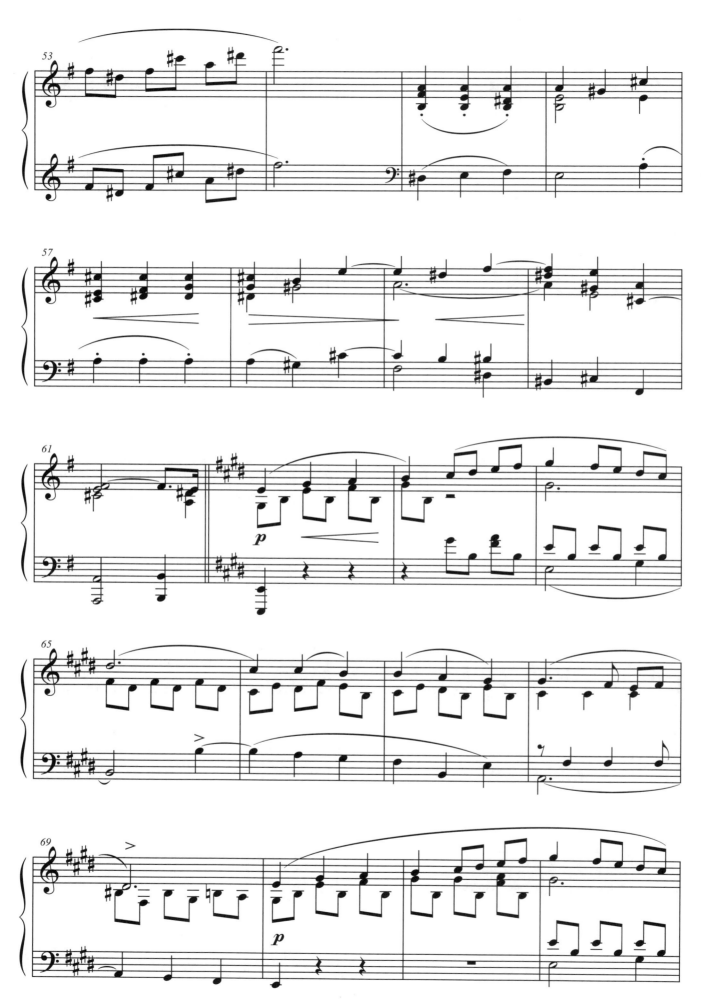

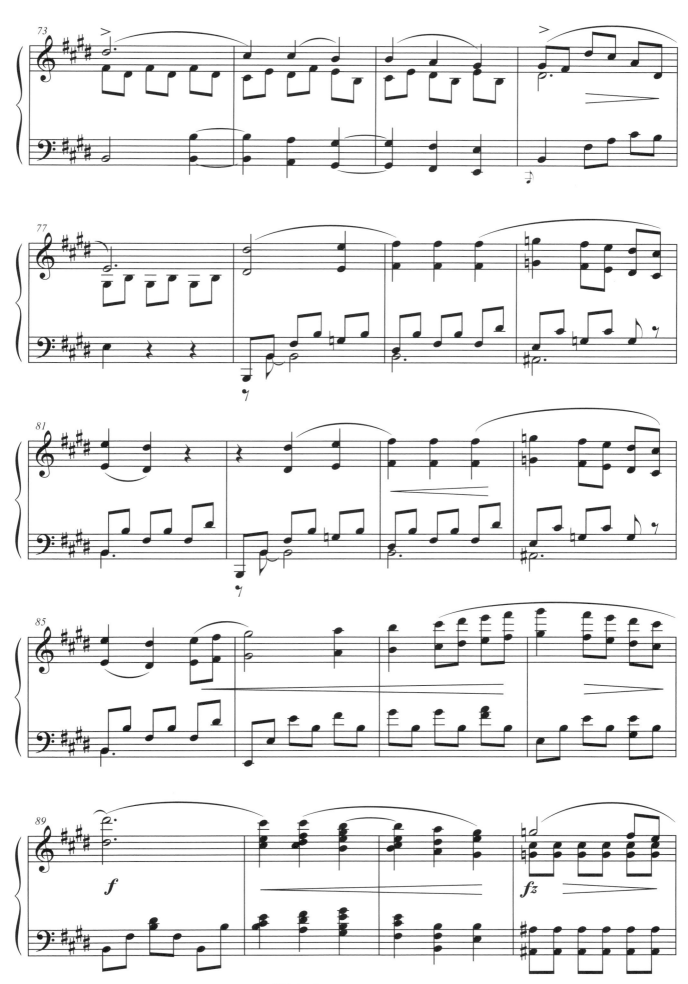

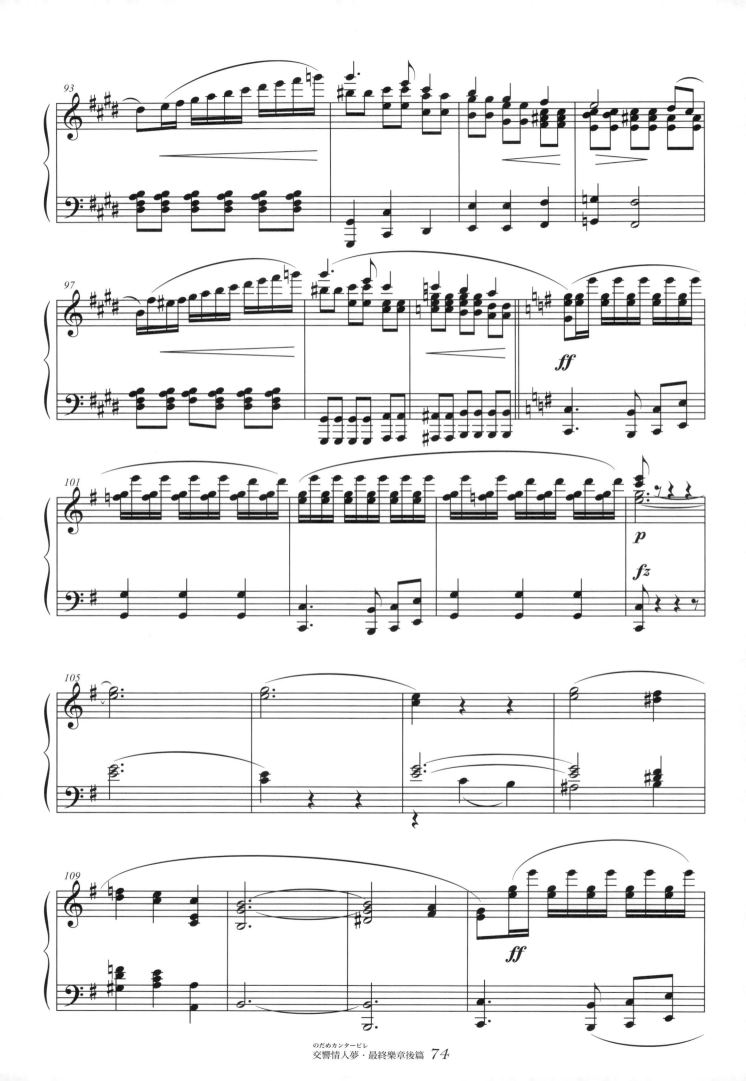

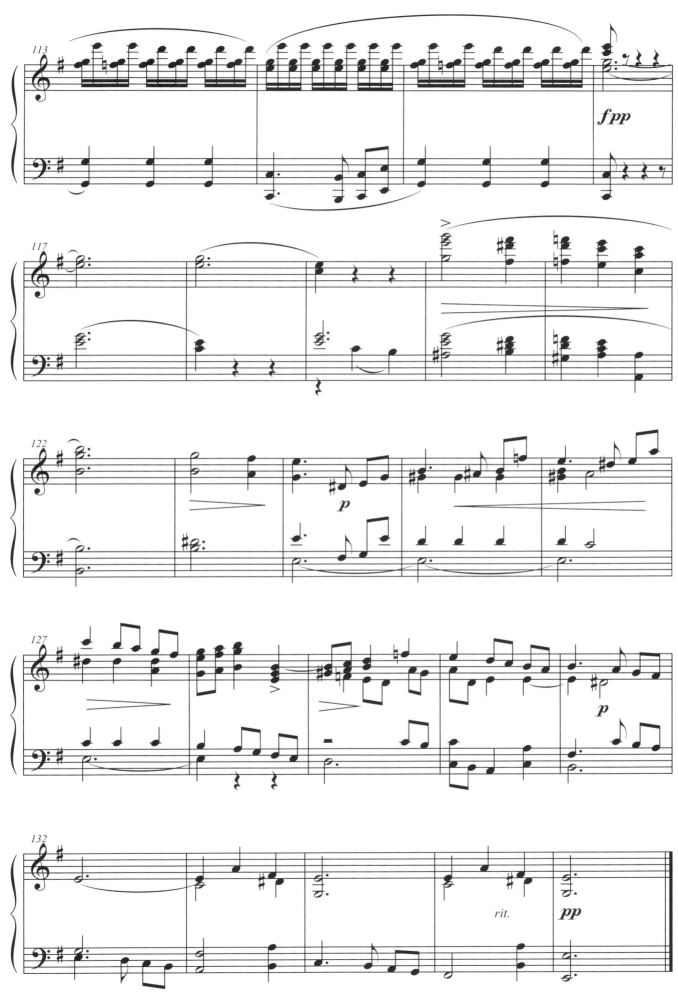

蕭邦：第一號鋼琴協奏曲
第三樂章

Frederic Chopin: Piano Concerto No. 1,
Op. 11, Movement III

在這個樂章中，蕭邦以波蘭傳統的克拉科維克舞曲風格作為主題，這種舞曲的特色就是快速的切分音節奏，因此這個樂章也帶著輕快動感的舞蹈節奏。

更特別的是，主題每次出現，都會有各種裝飾點綴，技巧上也頗具挑戰，就像是登山一樣，一山還有一山高，鋼琴華麗的演奏和管絃樂團一波又一波地既對抗又合作，直到澎湃激昂的結尾。

野田妹和休德列傑曼的合作，從第一樂章到第三樂章，就像是越過了重重山峰，野田妹也到達了和音樂融合為一體，前所未有的感動！也難怪千秋在音樂會後，感嘆他與野田妹之間的關係，一切都難以回到原點了。

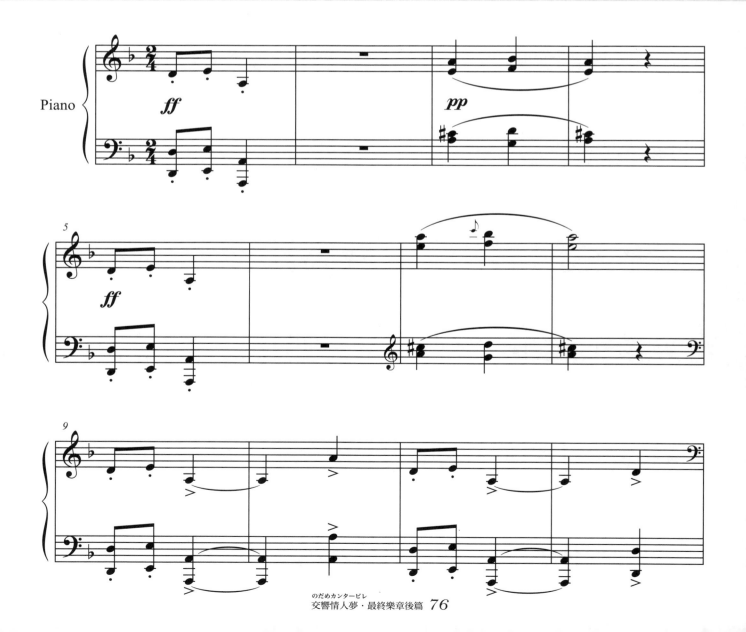

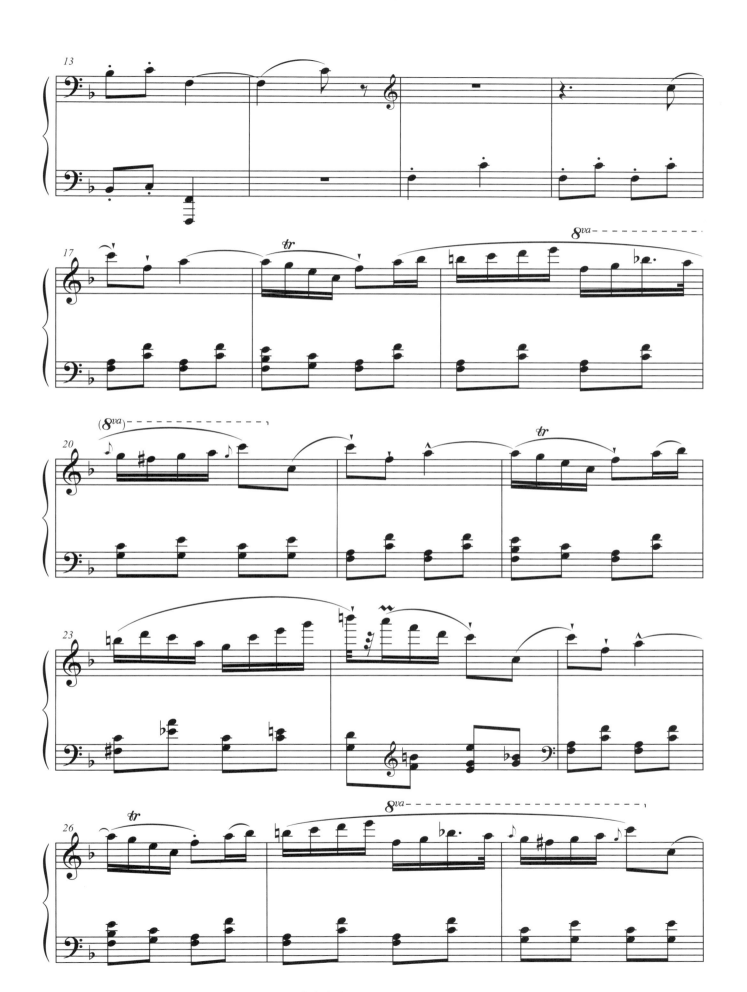

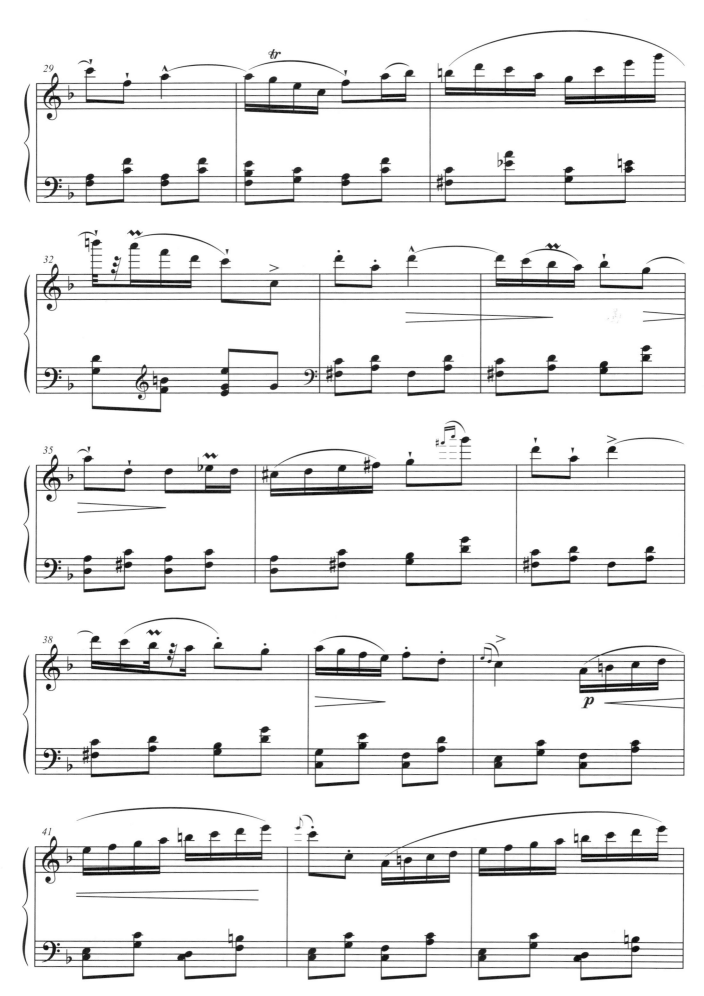

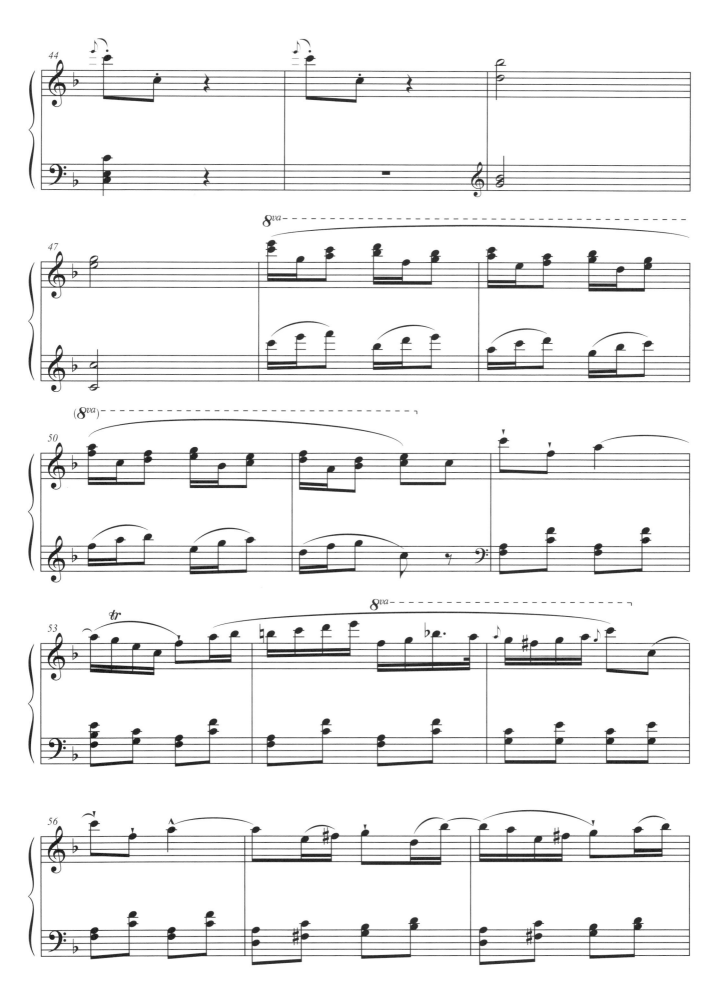

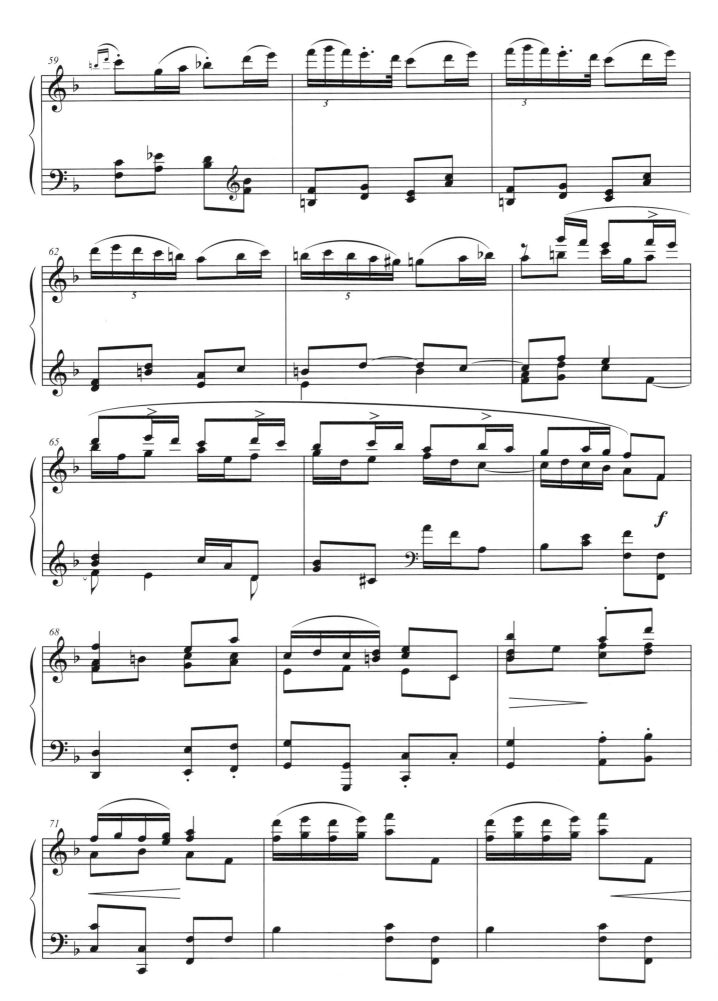

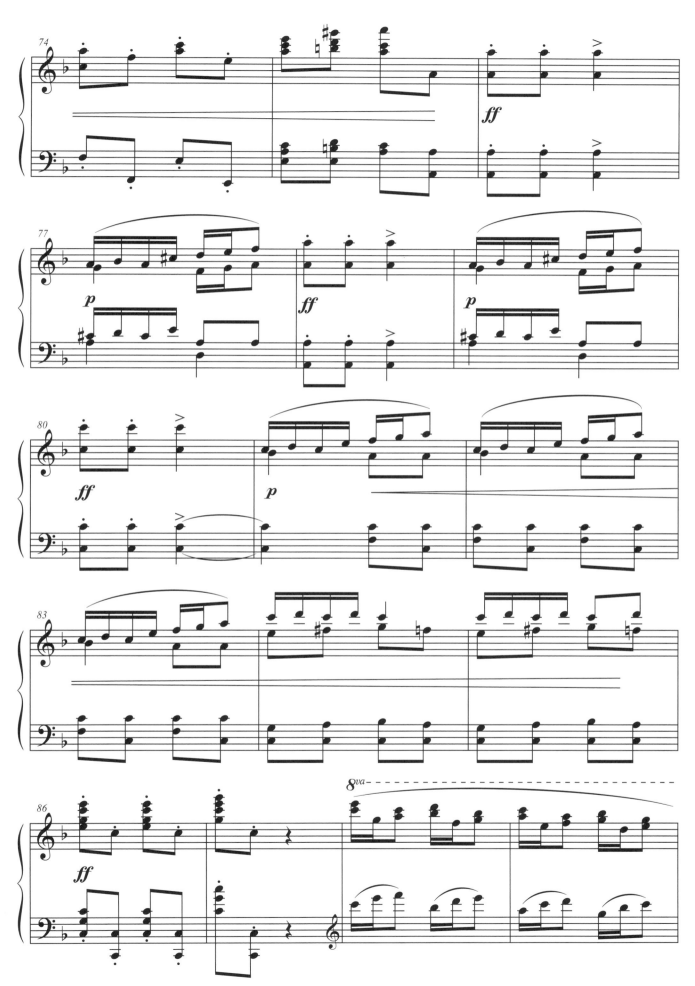

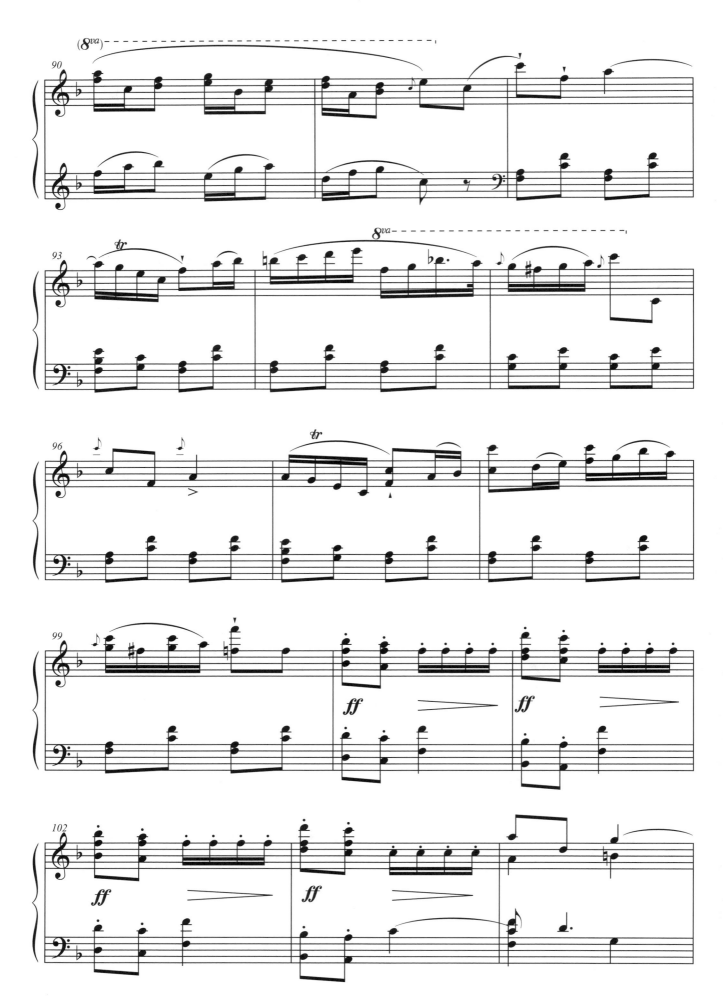

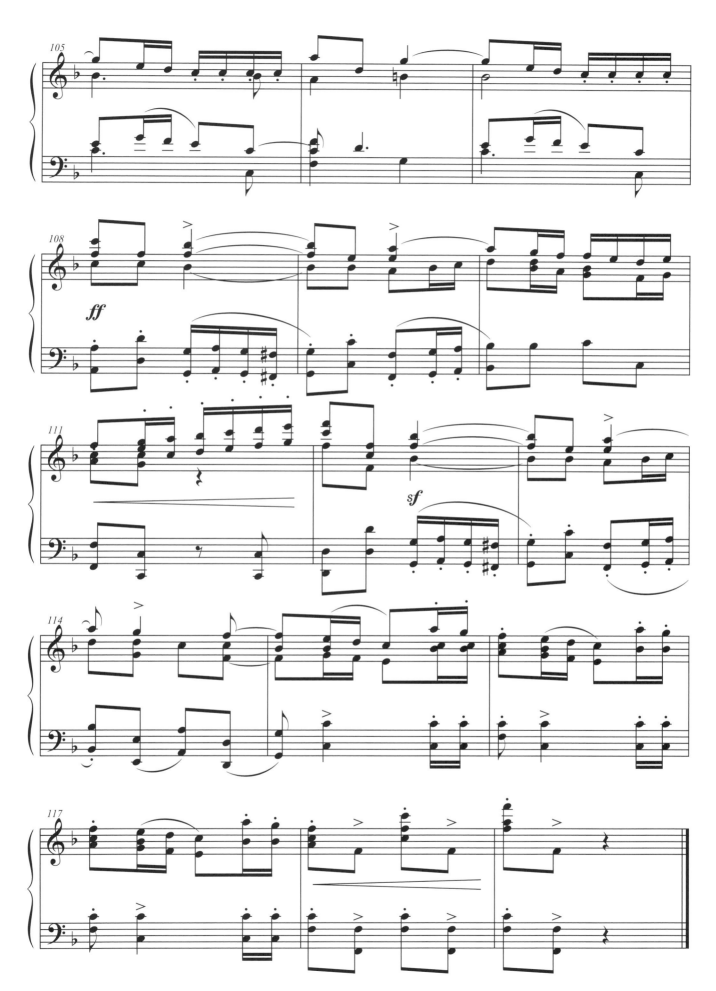

聖桑：歌劇
《參孫與達利拉》—「酒神之舞」

Camille Saint-Saëns: Bacchanale from opera
"Samson and Delilah", Op. 47

野田妹的初登場，讓在場的觀眾聽到了前所未有的蕭邦詮釋，也震撼了歐洲樂壇，消息攻佔了各大報紙版面，電影中我們同時聽到振奮又華麗的管絃樂，就是這首曲子。

參孫是聖經故事當中一位具有無比神力的勇士，而他力量的來源就是他的頭髮。有一位來自參孫敵對民族的女子達利拉，用美色誘惑參孫，趁參孫睡覺時剪去了他的頭髮，使得參孫失去了神力。

「酒神之舞」就是描述女子達利拉和他的族人們，為了慶祝參孫被抓，舉行一場狂歡作樂的宴會，一群頭戴花冠的姑娘，跳著慶祝的舞蹈。在神秘又帶有著異國風情的雙簧管開場後，樂曲以跳躍的節奏進行，氣氛愈來愈熱烈，濃濃的中東味，誘惑力百分百！

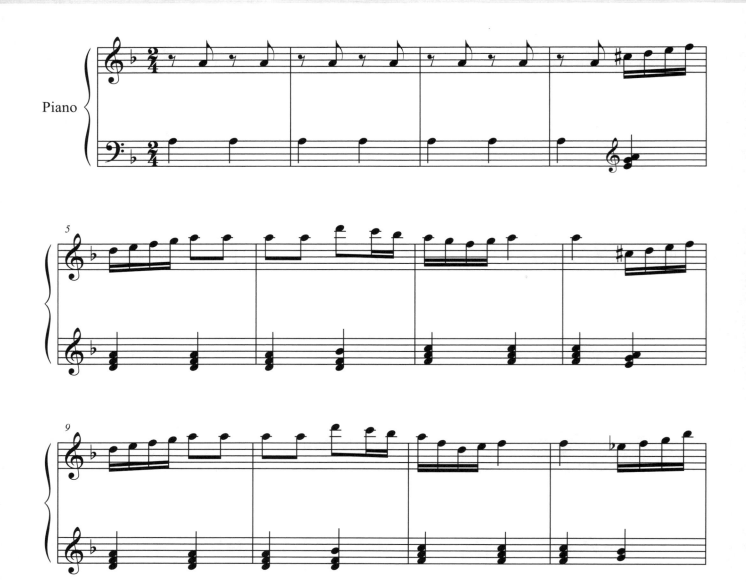

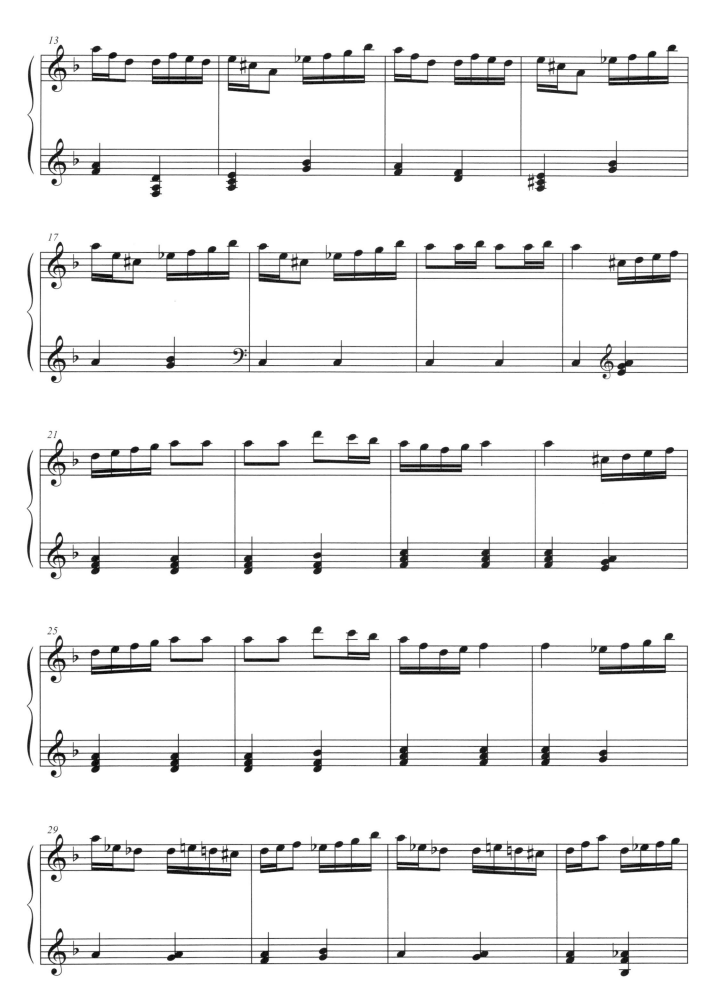

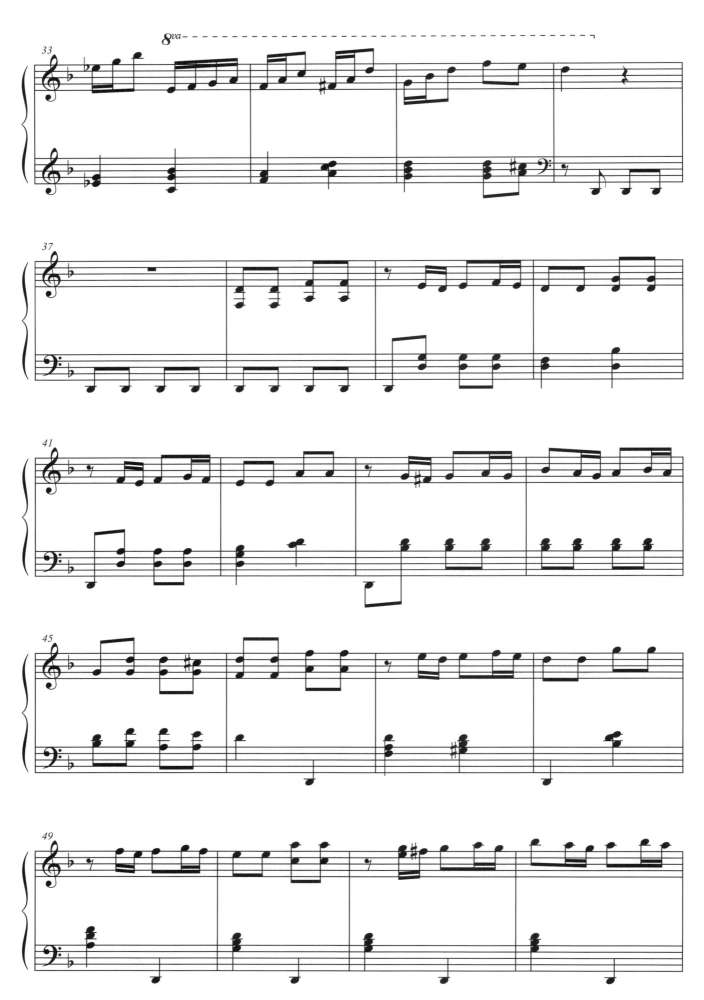

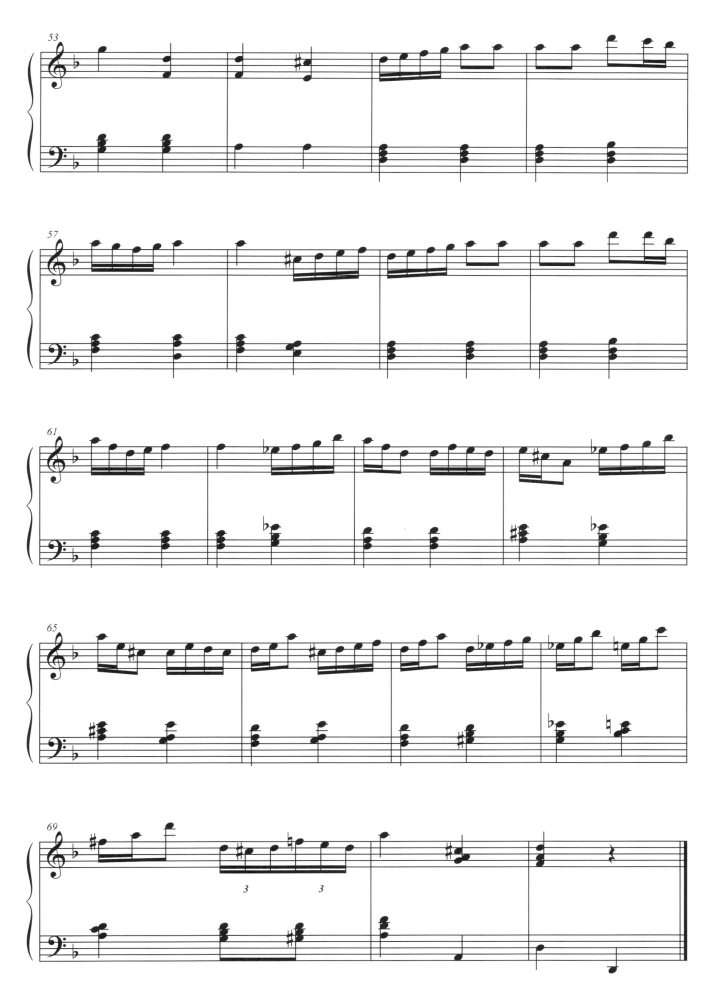

馬士康尼：歌劇
《鄉間騎士》間奏曲

Pietro Mascagni: Intermezzo from opera
"Cavalleria Rusticana"

野田妹在公演大受矚目後，她卻覺得自己再也無法演奏出更好的音樂了。她不和千秋見面，開始自我放逐，千秋在困惑中，不停思考著她與野田妹的關係，究竟該如何繼續？這首歌劇《鄉間騎士》間奏曲，也在一旁道出了他複雜的心情。

歌劇《鄉間騎士》是一齣關於嫉妒與背叛的愛情悲劇，男主角忘不了已經成為人妻的舊愛，導致不忠於現任女友，就在一場詭譎的愛情風暴來臨之前，管弦樂團演奏了這首動聽的「間奏曲」。

優美的弦樂，先是輕輕地訴說，之後像是邁開大步般，揮灑出濃烈的情感。野田妹，你到底去了哪裡？ 千秋的迷惘和痛苦，都在這首音樂中！

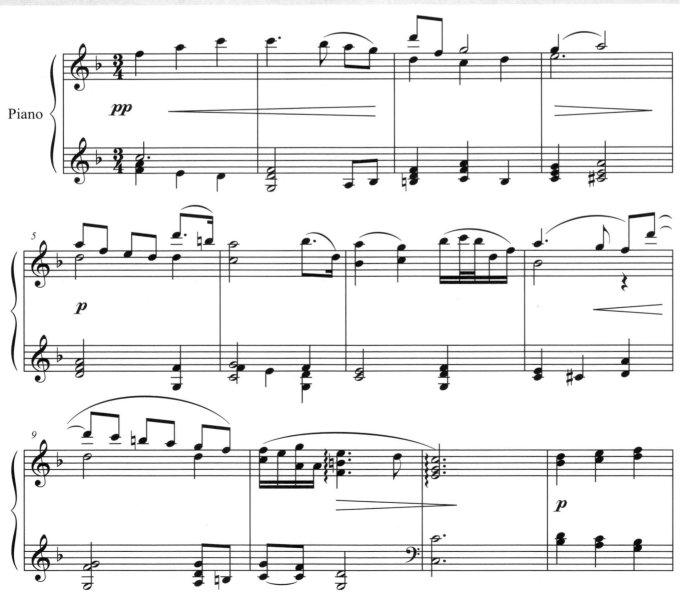

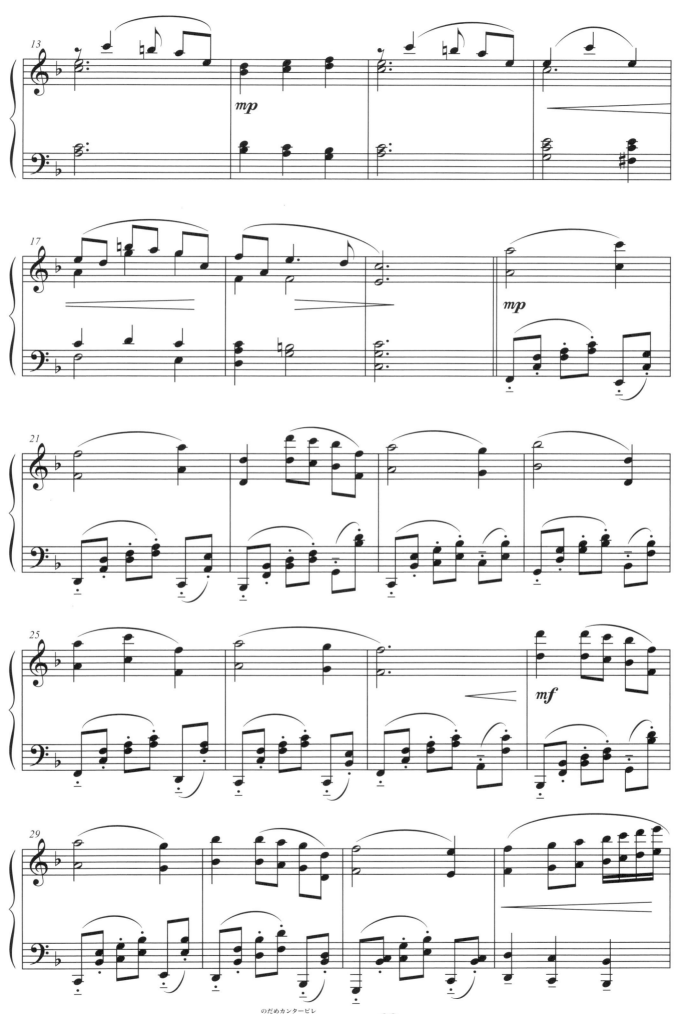

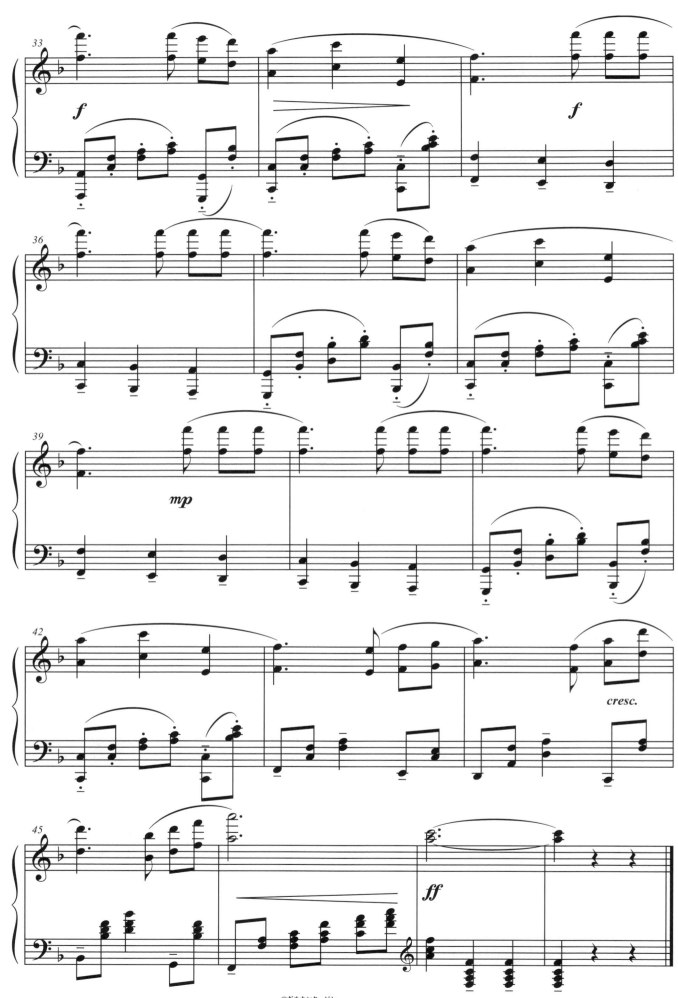

大島：《Mojamoja森林》

Michiru Oshima: Mojamoja No Mori
from "La Suite Mojamoja", Movement I

這首俏皮輕快的 Mojamoja 森林是野田妹的自創曲，在日劇巴黎篇時，曾經演奏給歐克雷老師聽，到了電影版，則是搭配上女學生雅多薇戈，以聲音詭異的特雷門琴（Theremin）即興合作。

一開始鋼琴像是小鳥歌聲般婉轉，之後轉為活潑熱鬧，規律可愛的節奏。音樂進行到中段，開始變得有些不安，像是天空跑來一陣烏雲，森林裡的動物開始慌張騷動著。根據野田妹說，故事裡還有一顆臭臭的、連蟲子都不想理它的 Moja 樹。

這顆 Moja 樹，因為受不了一直站著不能動的人生，所以看到暴風雨來了，就非常開心！之後，鋼琴表現的高音，就像是暴風雨把整個森林都擾亂了！這首曲子的和聲和節奏，帶有德布西和拉威爾這兩位法國印象樂派作曲家的味道，但又多了些俏皮和跳躍的思考，跟著野田妹的音樂，在奇幻的 Mojamoja 森林探險吧！

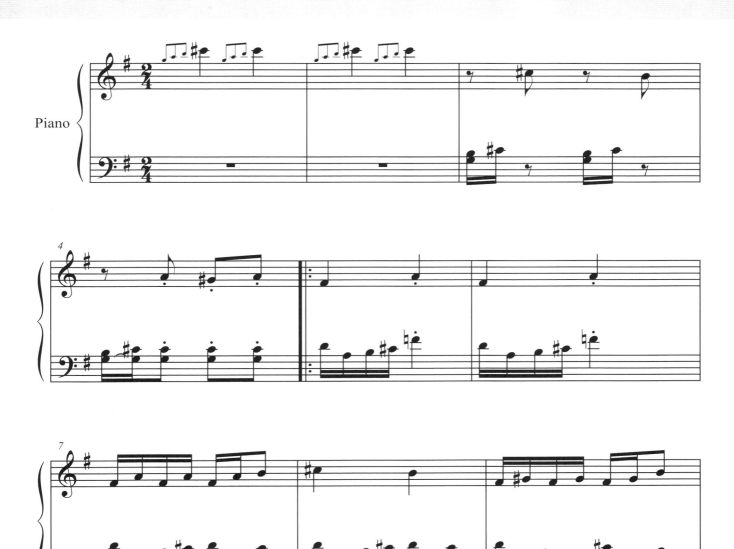

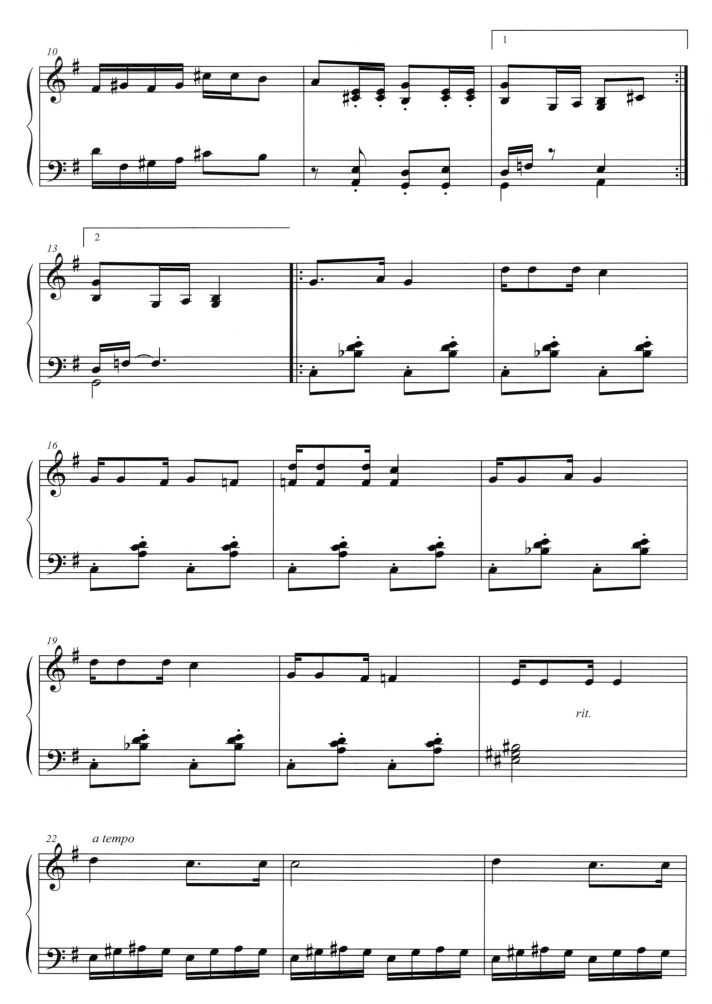

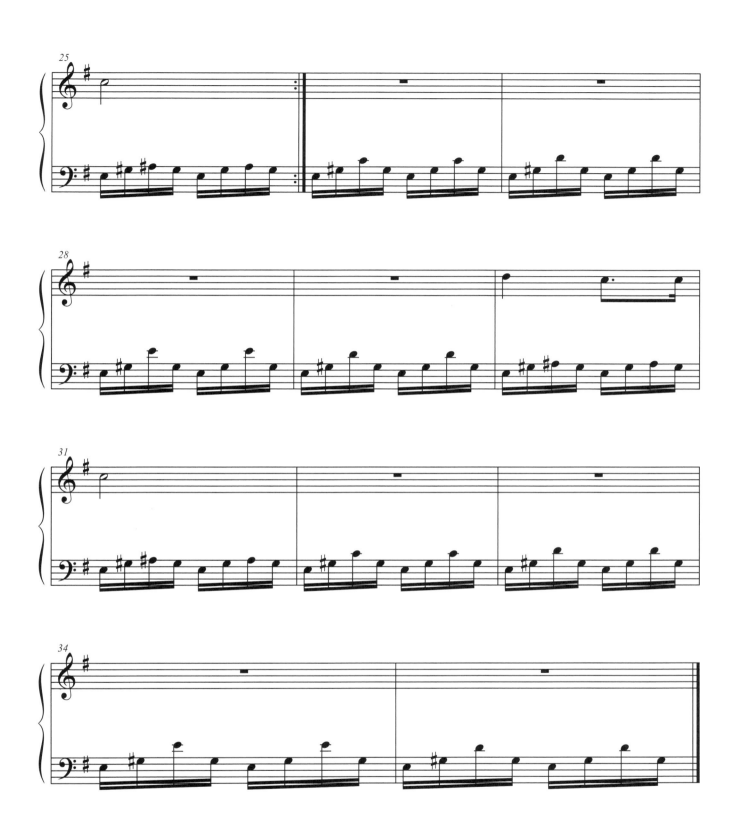

法國童謠：《在亞維農橋上》

Sur le pont d'Avignon

協奏曲演出成功卻也對未來迷惘的野田妹，在幼稚園裡找到了遺忘許久的快樂，和小朋友一起彈琴唱歌。他們一起彈唱的可愛旋律，就是這首法國家喻戶曉的童謠——《在亞維農橋上》。

在法國南部的亞維農地區，真的有一座亞維農橋，因為這首歌，亞維農橋也成為著名的觀光景點。雖然這首童謠已經無法考證是誰作曲，但據說已經有超過五百年的歷史呢！歌詞大致唱著：「在亞維農橋上，我們跳舞；在亞維農橋上，我們圍著圓圈跳舞。英俊的男士這麼跳，然後就這麼跳著；美麗的女士這麼跳，然後就這麼跳著……」

純真簡短的旋律，帶著跳躍感，一邊彈奏，就像是在美麗的亞維農橋上跳舞……拋開演奏技巧，沒有比賽的壓力，對野田妹來說，快樂，就這麼簡單！

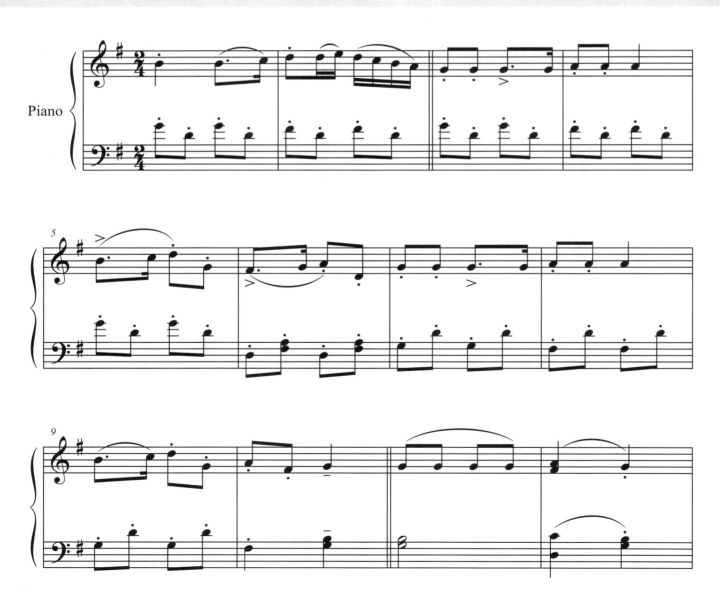

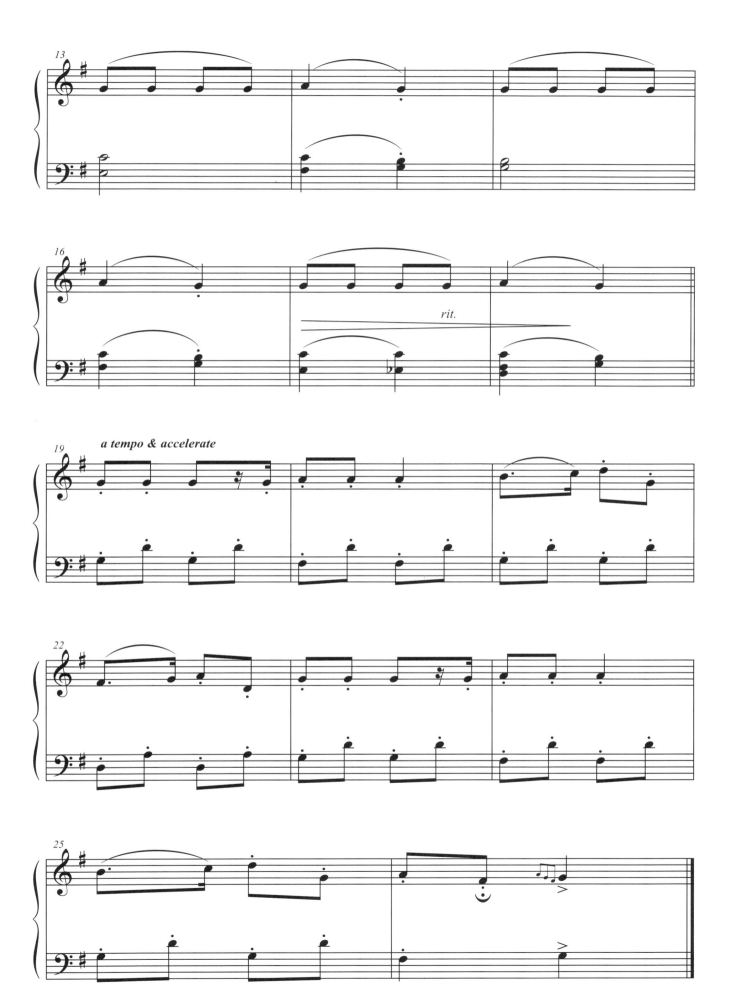

貝多芬：第八號鋼琴奏鳴曲《悲愴》
第二樂章（如歌的慢板）

Ludwig van Beethoven: Piano Sonata
No. 8, Op. 13, "Pathetique", Movement I (Cantabile)

這首曲子曾是千秋在校園裡尋找追隨的琴音，也在電影裡，帶著他找回野田妹。貝多芬在創作當時，正遭遇聽力逐漸喪失的打擊，在憂鬱絕望中，寫下了這部作品。特別是第二樂章，散發著歷經風暴後，悠揚和緩，過盡千帆的美感。

如同標題「如歌的慢板」，音樂沉思般地優美歌唱，中段的三連音伴奏讓曲風轉為有些沉重，像是心事重重的腳步，一步步地前進。最後再回到第一段優美的主旋律，彷彿雨過天青，寧靜中，散發著悠遠的美麗。

這首貝多芬的「悲愴」，是野田妹和千秋相遇的起點，也是他們的感情歷經各種考驗後，更堅定彼此的旋律。

Adagio cantabile

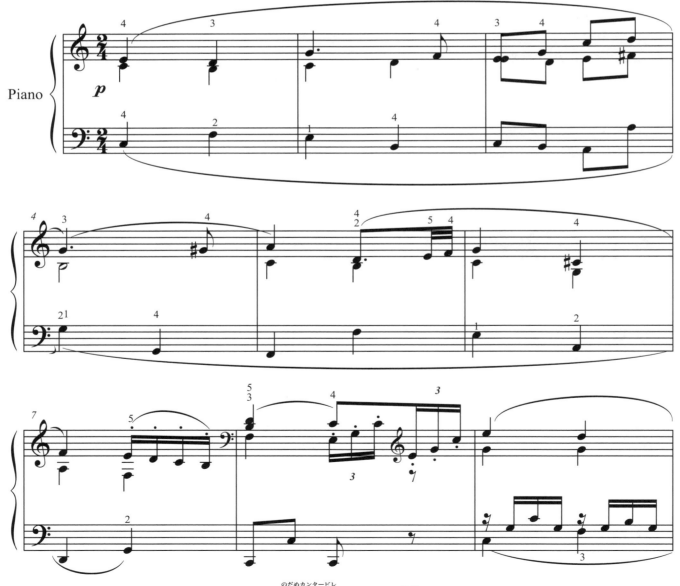

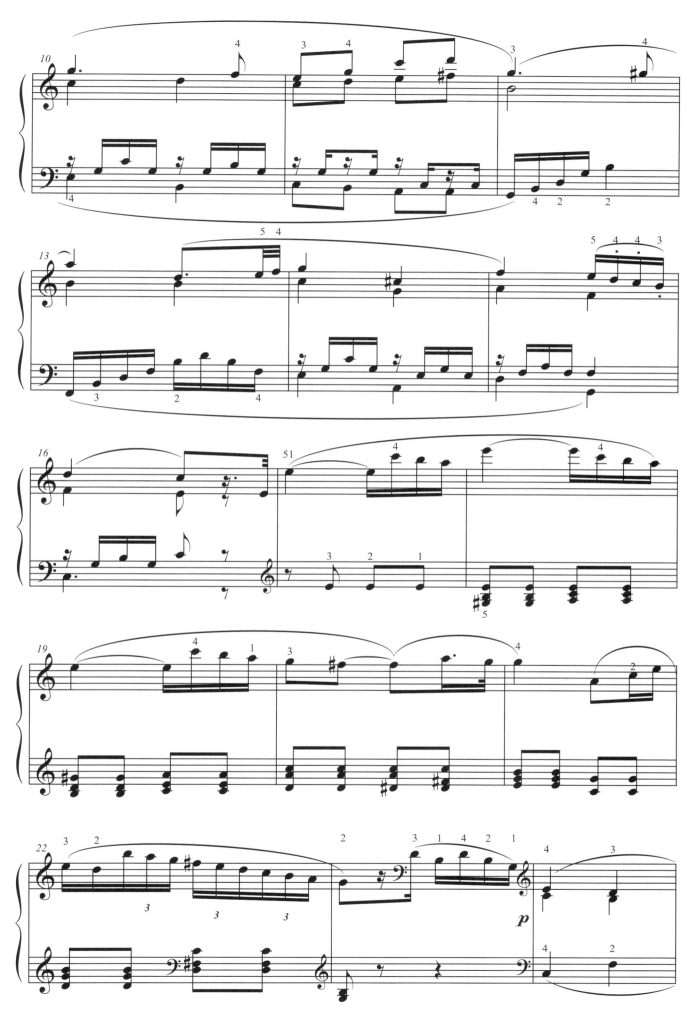

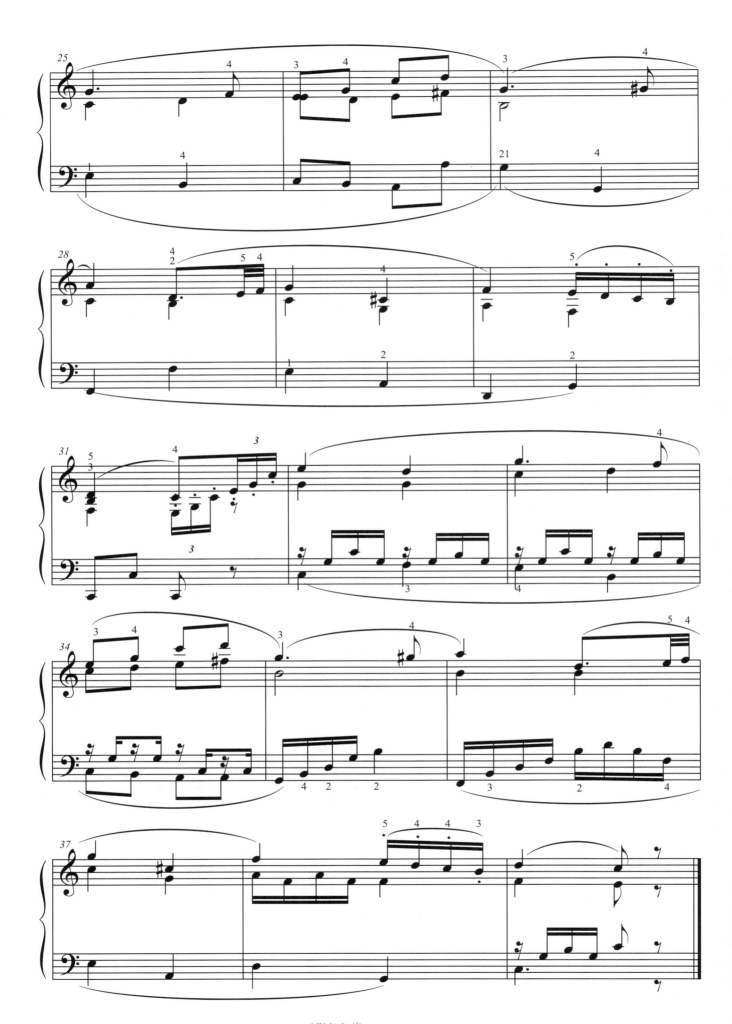

「一直以為，因為認識了野田妹，我才能離開日本，遇到這麼多好事，但上帝讓我留在日本，其實是為了把她帶到這個舞台上來。」聽了野田妹和修德列傑曼的演奏之後，千秋有感而發。

但也因為覺得自己再也無法超越這樣的演奏，特別是和所愛的千秋，使得野田妹迷失了方向。

「我不該再逼她走痛苦的路，她應該選擇自己喜歡的路，我們不可能成為樂壇的黃金情侶，我接受這個事實。」千秋反覆思考著，一心想幫助野田妹發揮天份，成為演奏家，卻壓抑了野田妹原本想成為幼稚園老師，想要追求的單純快樂，這樣的決定究竟是對是錯。

「突然間，我發現最重要的是，有妳的未來。」千秋狂奔到幼稚園，聽著野田妹彈起貝多芬的悲愴。

曾經走在夕陽的桃丘大學校園裡，千秋聽見了貝多芬的悲愴，一路追隨琴聲到了教室，看著金黃色光芒下，野田妹彈琴的背影。也曾在半夢半醒間，千秋聽著這首柔美優雅的旋律，醒來發現自己身處野田妹的垃圾堆。那一開始覺得亂七八糟，卻讓他無比悸動的琴音，帶他走到與野田妹相遇的起點。

一樣的金黃夕陽，一樣的悲愴，一樣讓千秋內心激動，想要推上舞台的琴音，音樂將他們一起帶回原點，一切卻都已經不一樣了。

對音樂的心境，對彼此的了解，還有，那不是互相追趕，而是在音樂裡共同奔向的未來。

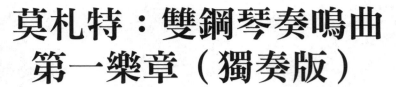

莫札特：雙鋼琴奏鳴曲
第一樂章（獨奏版）

Wolfgang Amadeus Mozart: Sonata for 2 Pianos, K. 448, Movement I

就在野田妹似乎決定要放棄追隨千秋、放棄在巴黎的音樂路時，千秋要野田妹明白，是否能夠和他一同在台上演出協奏曲，並不是重點，而是他們能一起在音樂裡幸福地交會，於是千秋要野田妹和他一起彈奏兩人首度合作的曲子。

華麗又光彩奪目的第一樂章，兩架鋼琴像是大步向前的齊奏，一連串的音階，兩架鋼琴彼此模仿，有時候像對話，有時候又像是山谷的迴聲。莫札特還加了許多跳躍的音符，讓樂曲的中段帶有俏皮可愛的心情。

當千秋和野田妹同時奏起開頭的和弦，回憶的畫面不斷湧現，從第一次合作時的錯誤連連，到不需要任何言語，就能彼此配合的演奏，野田妹和千秋的音樂與人生，又邁向了攜手並進，新的旅程。

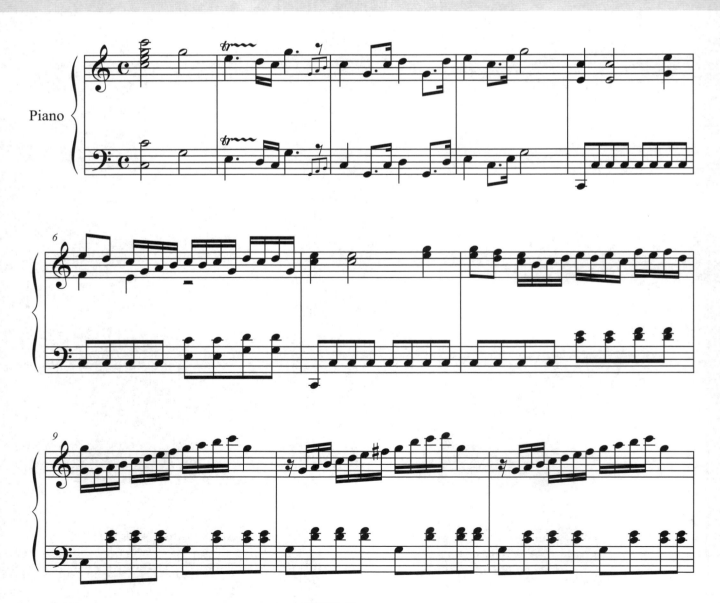

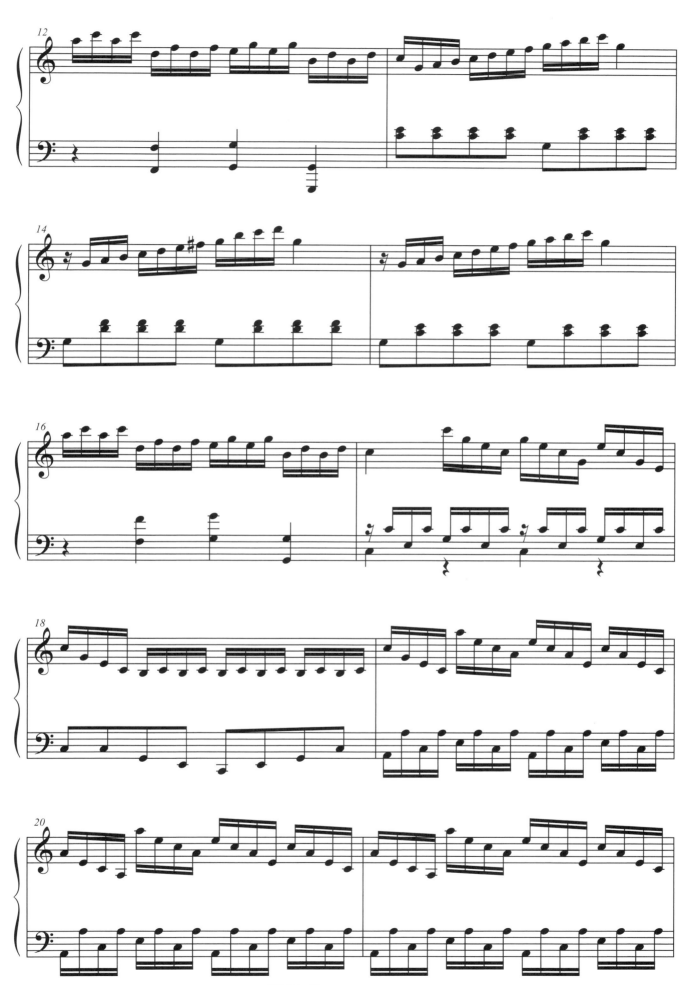

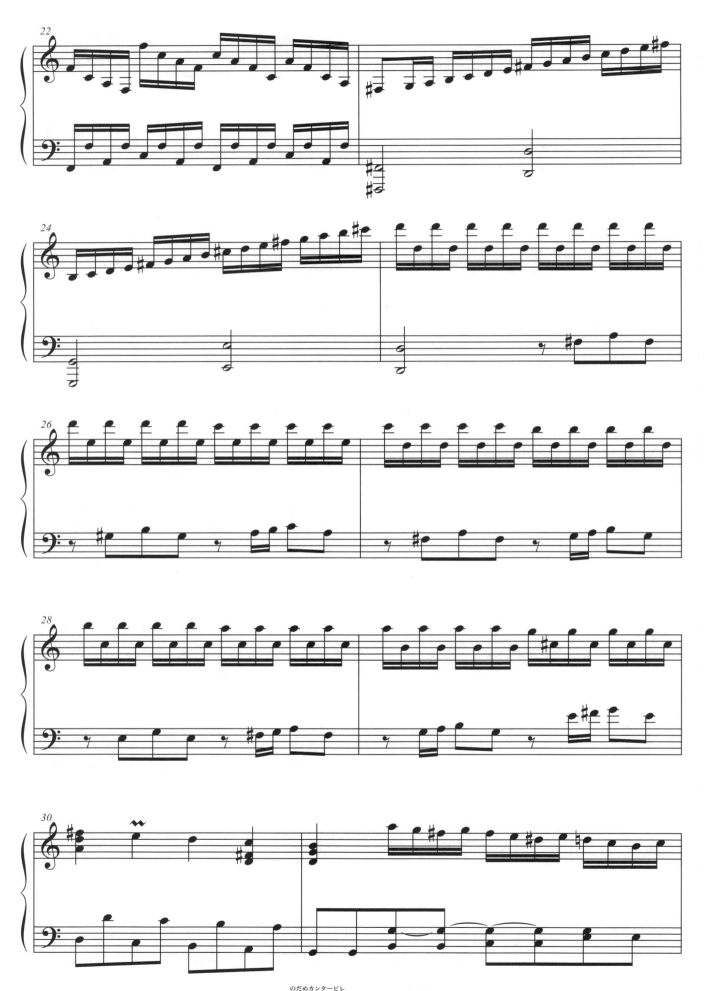

蓋希文：《藍色狂想曲》

George Gershwin: Rapsody in Blue

還記得電視版的最後一集，在金黃色的夕陽下，千秋從野田妹背後忽然抱住她的經典畫面嗎？到了電影版的尾聲，金色的光芒灑進室內，千秋和野田妹再次緊緊擁抱……所有交響情人夢真人演出中，這兩段最動人的場景，都是用藍色狂想曲來催化大家感動流淚、或是想尖叫的情緒。

浪漫的管絃樂團合奏，就像是一首溫暖的情歌。從開頭幽默的豎笛獨奏，到帶有爵士即興的鋼琴演奏，管弦樂團嘉年華會感覺的合奏，這首從日劇版就不時出現，創造各種氣氛的曲子，到了電影最後仍然陪伴著大家。

是野田妹獨奏鋼琴、千秋指揮樂團同台演出這首曲子嗎？ 他們一起在音樂裡的藍色狂想，即使電影結束，相信還會在交響迷的心中繼續發光！

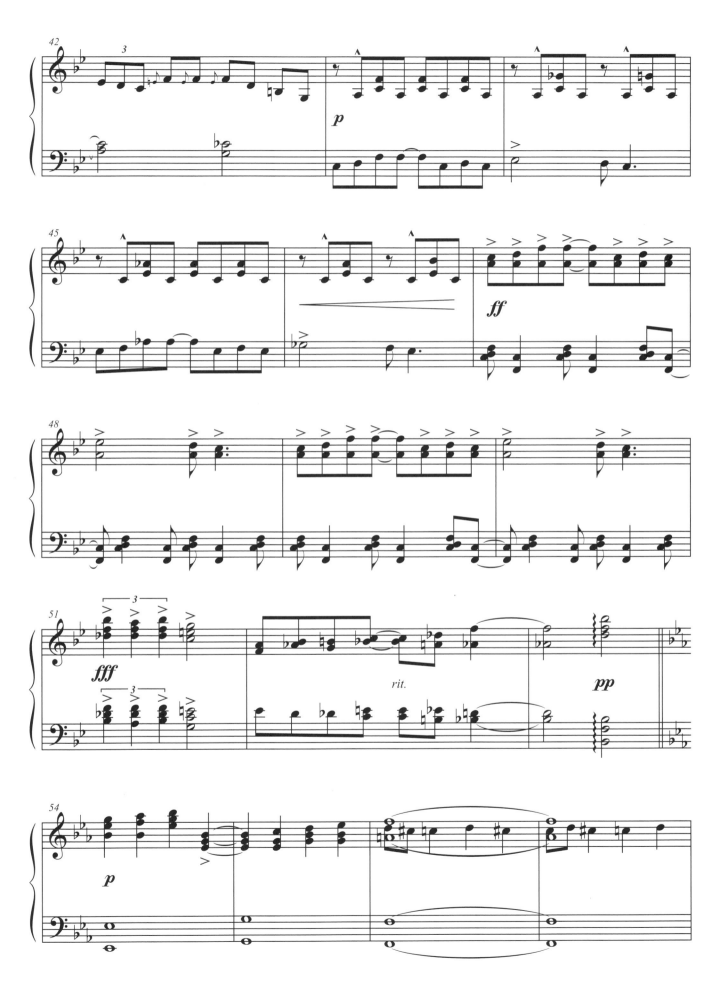

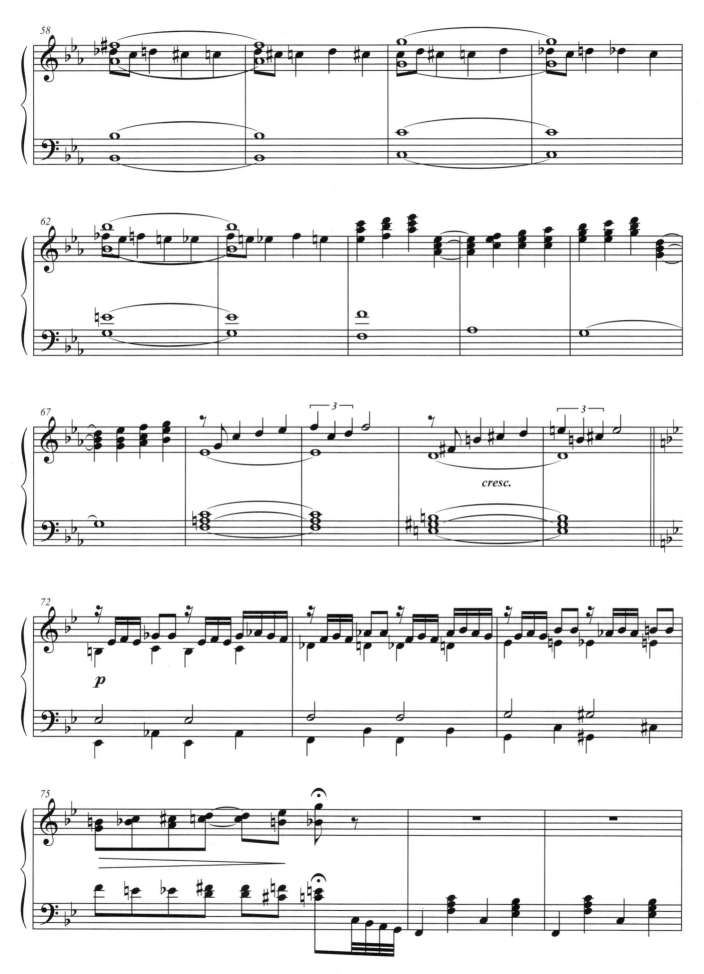

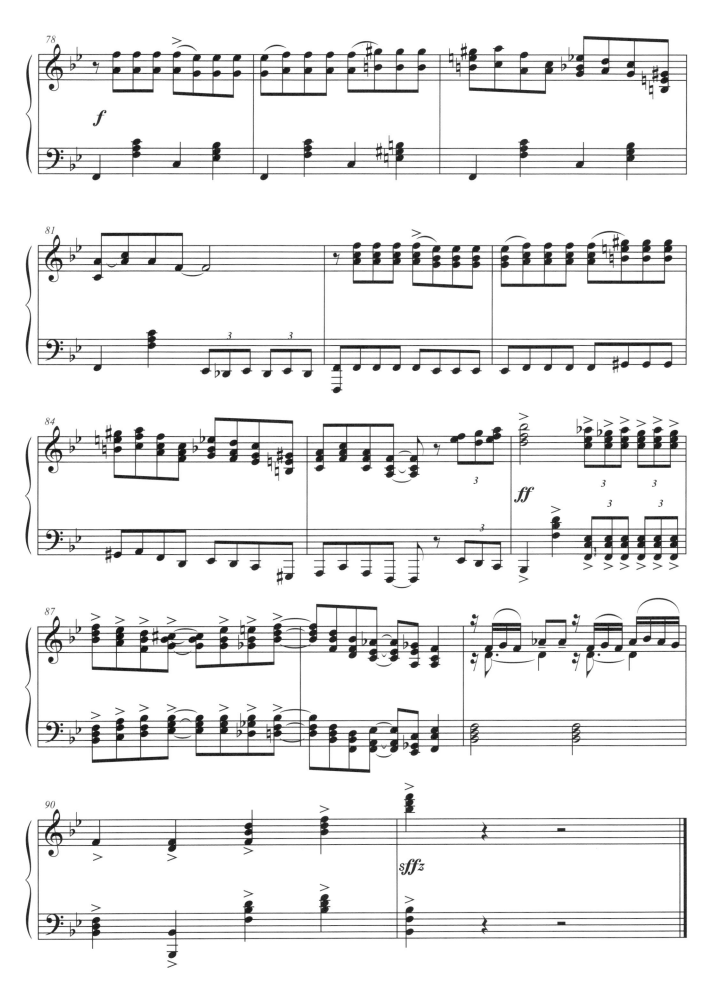

貝多芬：第三號交響曲
《英雄》第四樂章

Ludwig van Beethoven: Symphony No. 3,
Op. 55, 'Eroica', Movement IV

還記得電視版中，那位可愛又總是遲到的低音提琴女孩——櫻子嗎？千秋、野田妹、真澄和峰，想要了解櫻子為什麼必需常常打工負擔家計，於是直接到了櫻子家一探究竟。

到了櫻子家門，才發現竟然是座豪宅！這時，一旁響起的音樂，就是這首第三號交響曲《英雄》第四樂章的前奏。這段前奏出現的感覺相當急促，像是迅雷不及掩耳的閃電，但這個樂章最精采的部份，其實是在中段的第二主題，明朗中帶有舞蹈般輕盈的節奏，因為這段旋律，正出自於貝多芬之前寫過的芭蕾音樂——《普羅米修斯的創造》。隨著音樂持續進行，這段旋律以各種方式變化，逐漸構成巨大的高潮，富麗堂皇地結束！

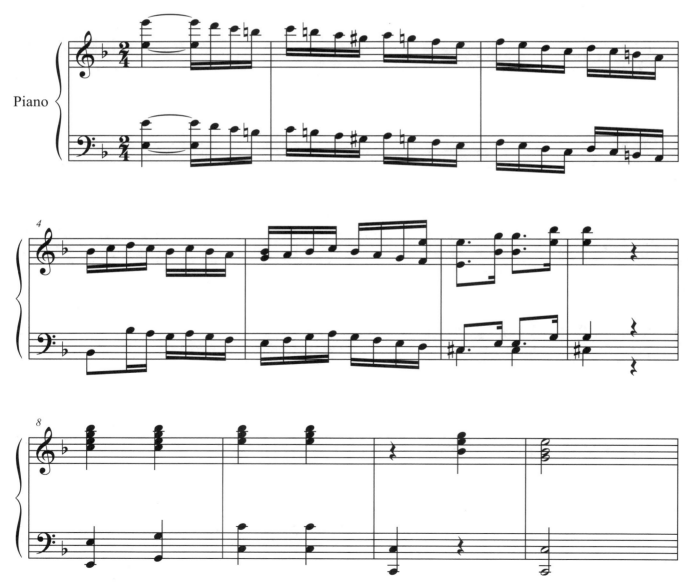

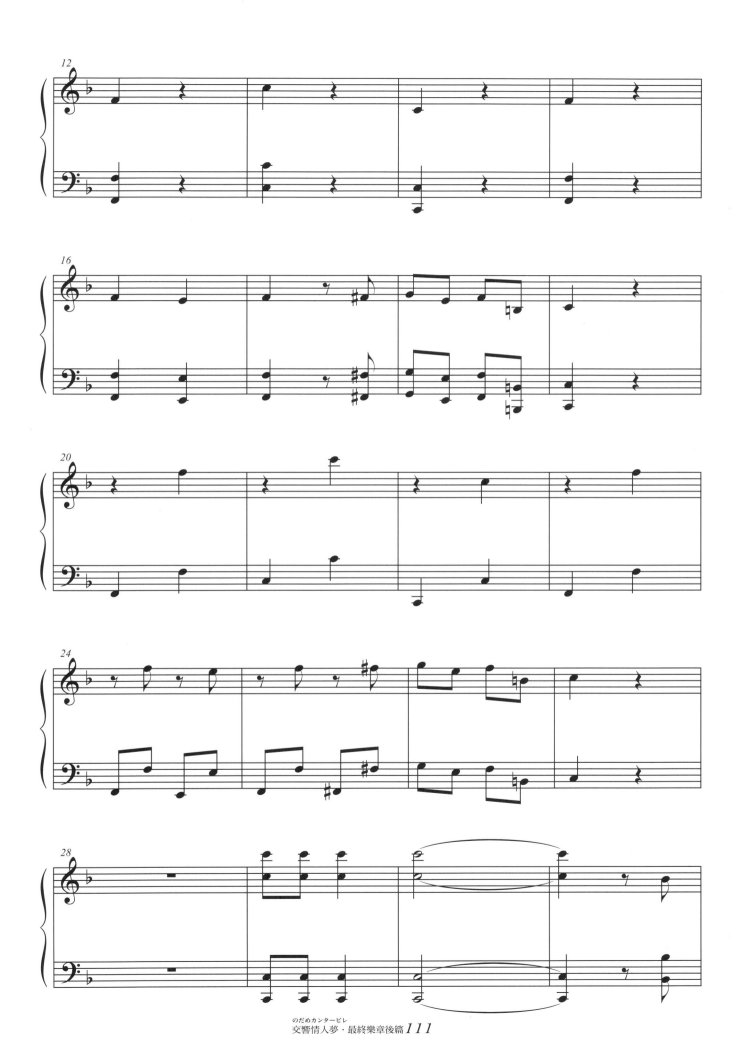

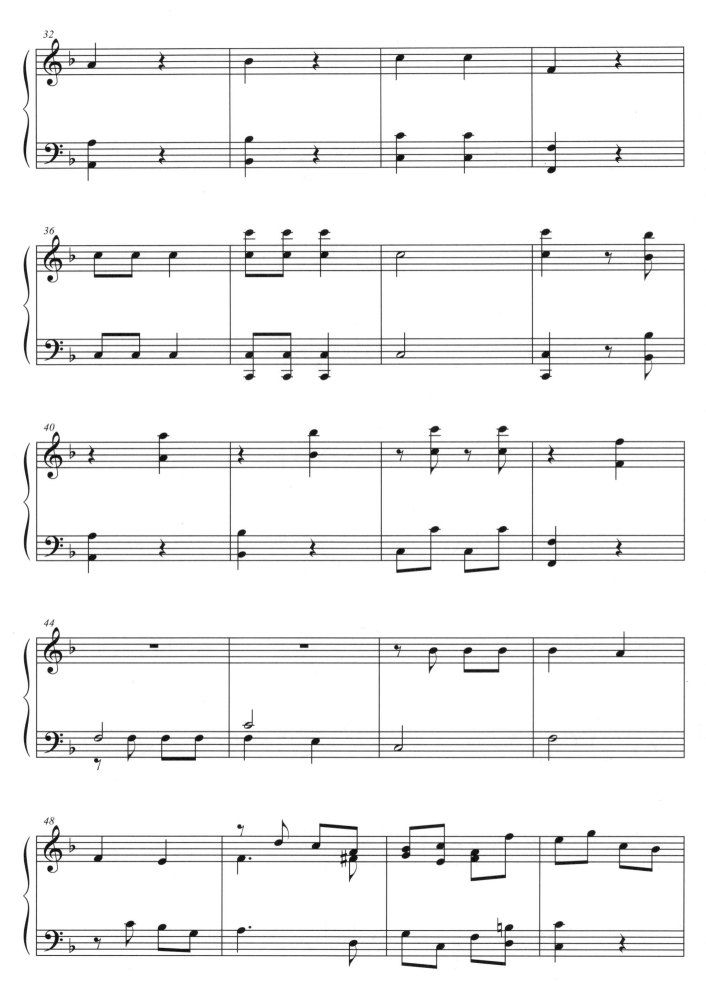

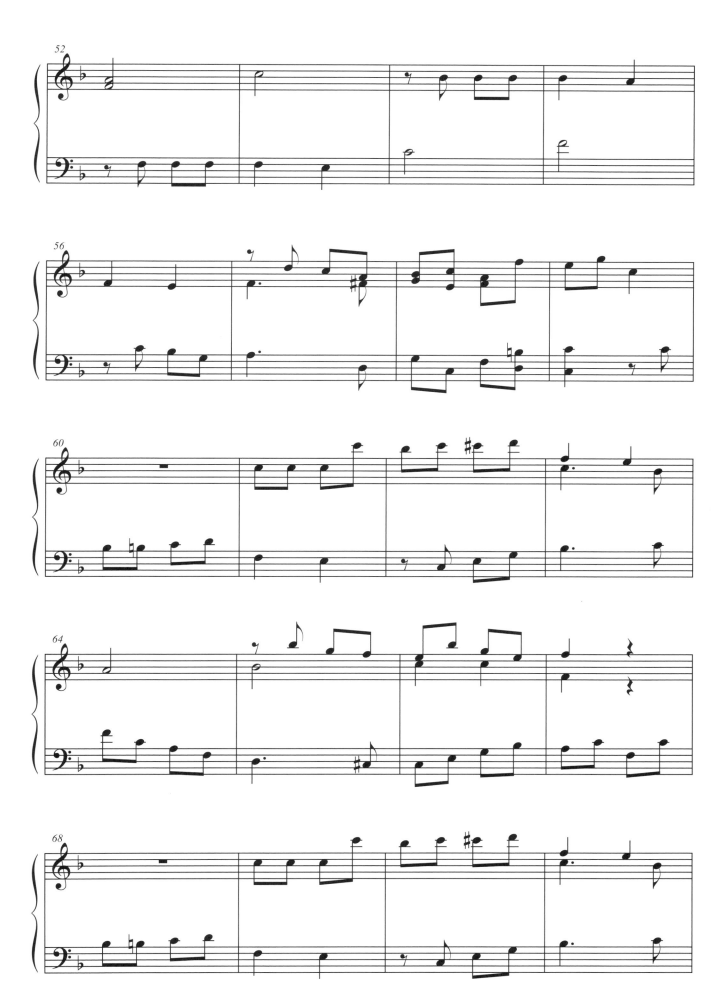

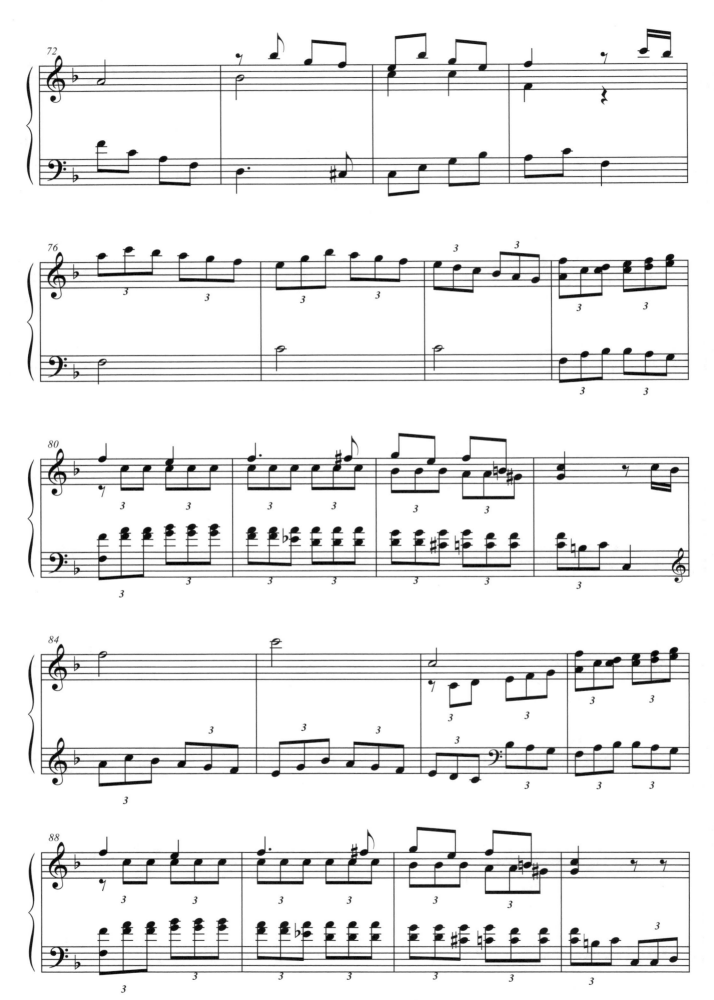

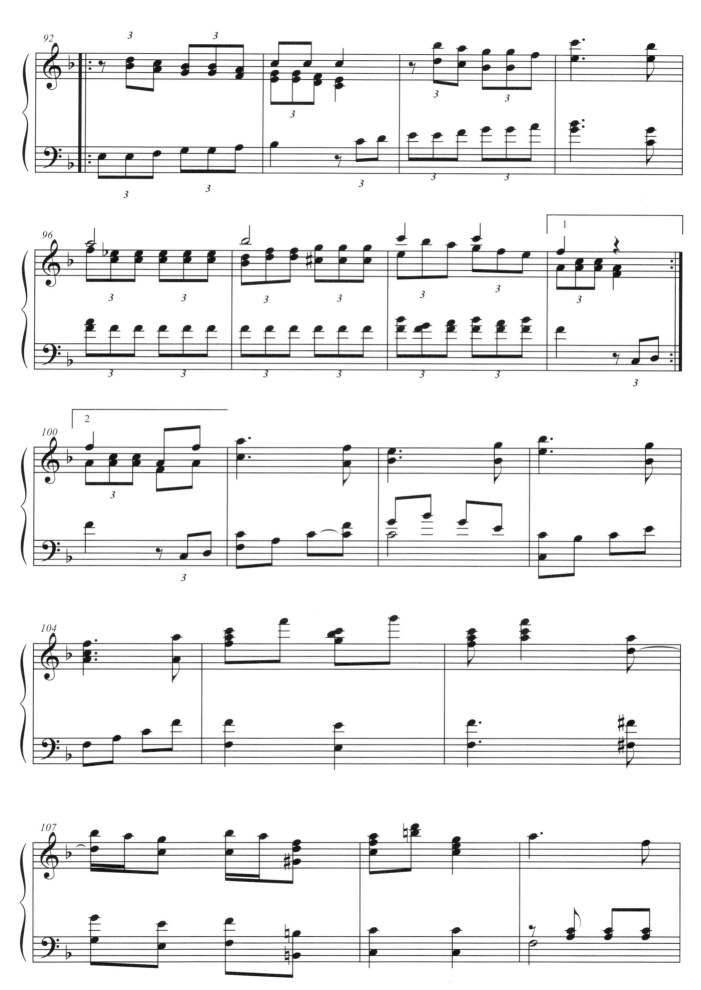

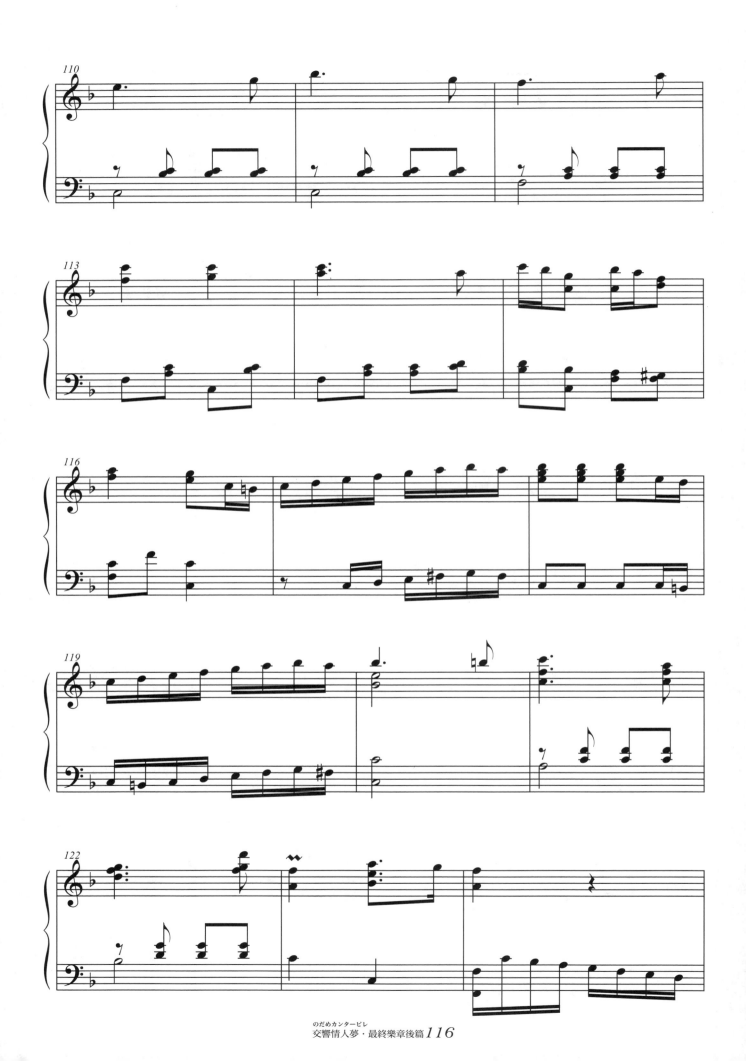

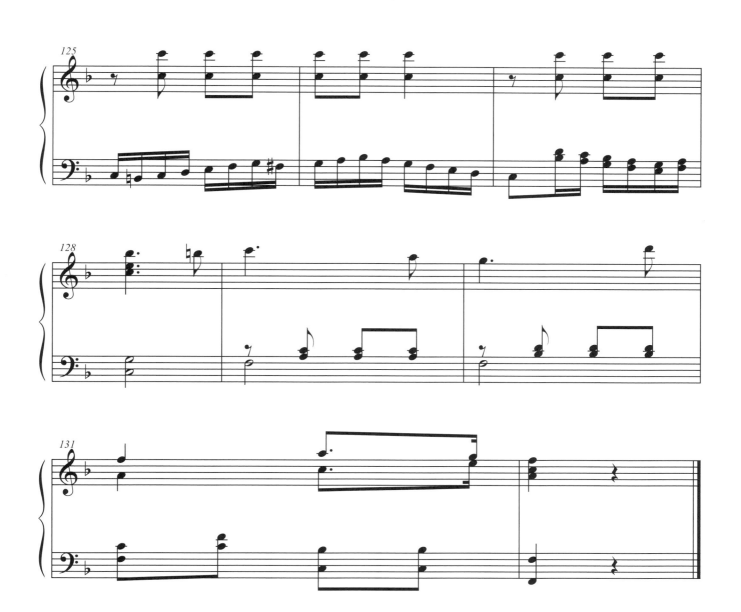

布拉姆斯：第三號交響曲
第三樂章

Johannes Brahms: Symphony No. 3,
Op. 90, Movement III

電視版《巴黎篇》中，野田妹走進樂曲分析課的教室，發現同學們就像是好幾個千秋一樣，每個人都對樂曲的分析頭頭是道，連小學生都比她厲害！當時他們分析的曲子，就是這首布拉姆斯的交響曲。

據說創作這首作品時的布拉姆斯，正和一位女歌手交往，音樂也多了幾分愛戀的氣息。第三樂章在大提琴的開場下，由弦樂器和木管樂器輪流歌詠出甜美夢幻的旋律，帶有些孤寂的氣氛，抒情唯美的程度，絕對可以列入音樂史上最浪漫的交響曲之一！不過，聽著這首曲子的野田妹，最先感受到的，大概還是強烈的孤單和自卑吧！

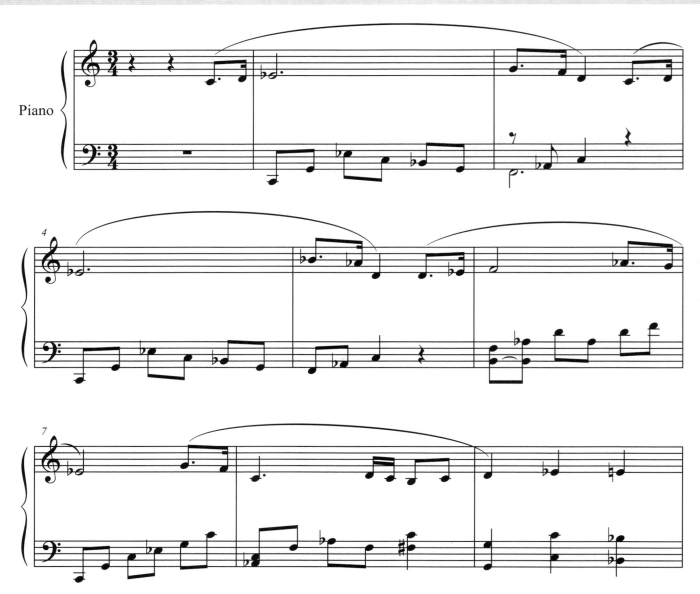

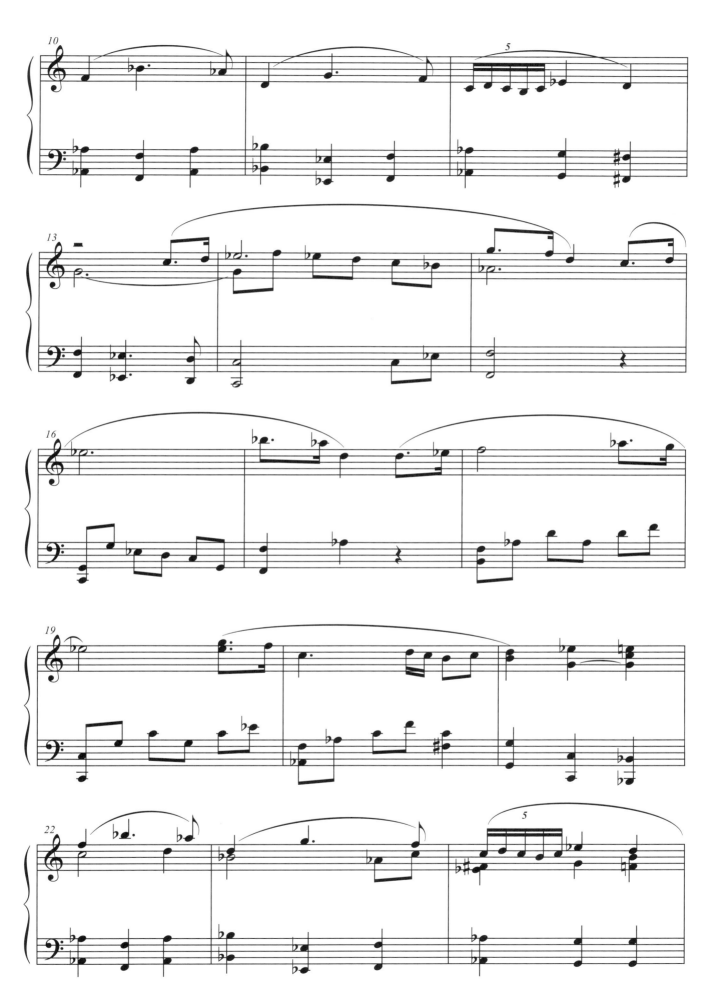

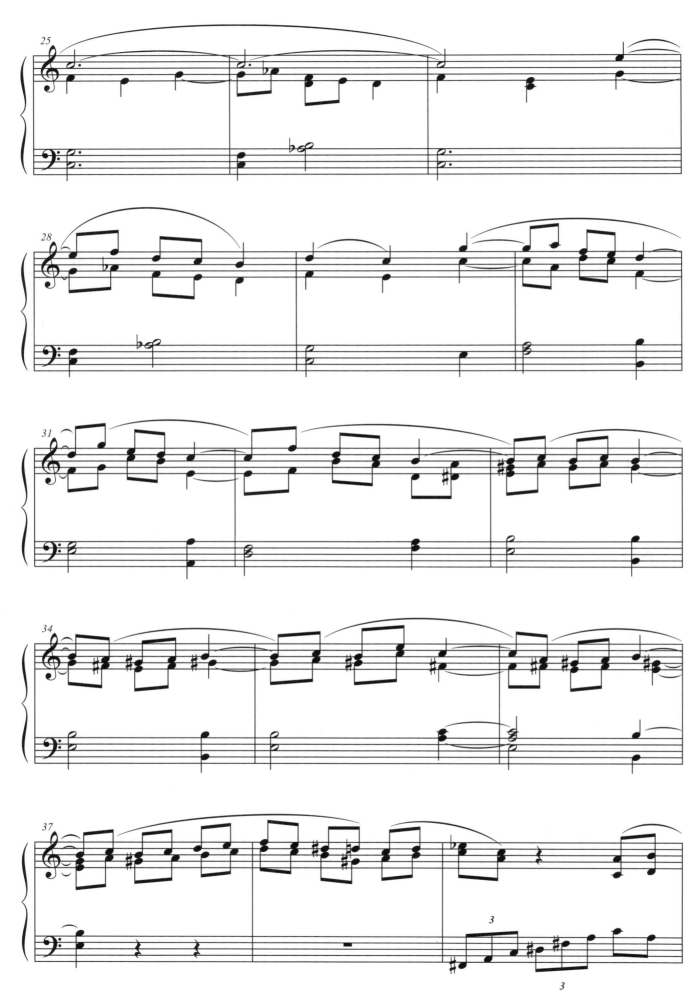

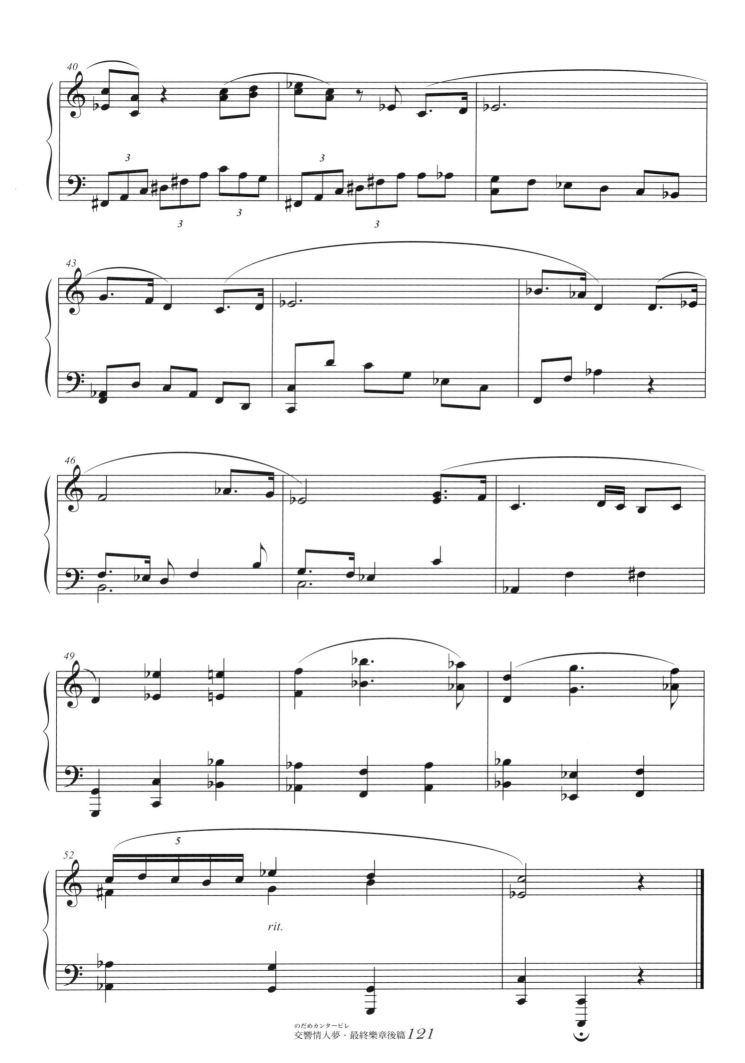

富田勳：《今日的料理》

きょうの料理

日劇版中，野田妹參加比賽壓力過大，操勞過度，大病一場後來不及準備摺扇老師為她選的史特拉汶斯基的《彼得洛希卡》，但對這首曲子非常喜愛的野田妹，還是把握最後的時間記譜。不料在前往比賽的公車上，傳來《今日的料理》的手機鈴聲，干擾野田妹的記憶，害得對《彼得洛希卡》忘譜的她，情急之下就在台上演奏起《今日的料理》！

可愛俏皮的《今日的料理》，和史特拉汶斯基的《彼得洛希卡》相遇，漫畫家二之宮知子的聯想真是令人拍案叫絕！這兩首曲子都帶有著歡樂繽紛的感受，甚至野田妹在演奏時，用的也是和《彼得洛希卡》類似的節奏和聲，如果不是漫畫情節，第一次聽到《今日的料理》加上《彼得洛希卡》的人，也許還會認為是同一首曲子呢！

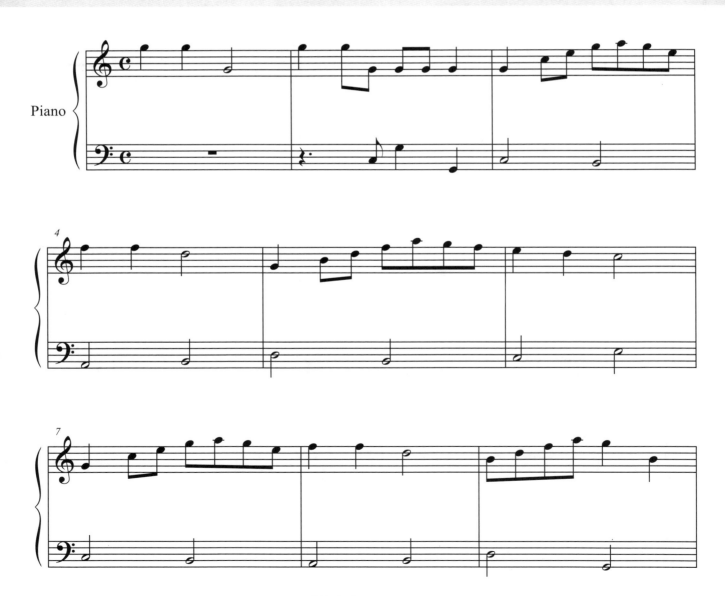

拉威爾：《死公主的孔雀舞》

Maurice Ravel: "Pavene pour une Infante défunte"

漫畫版中，法國指揮家堅尼和千秋在指揮比賽狹路相逢，千秋被指定演出的樂曲之一，就是這首拉威爾《死公主的孔雀舞曲》。曲名中的『死公主』，其實並不是真的要描寫一位去世的公主，純粹只是拉威爾認為這樣的法文曲名唸起來好聽而已，不過音樂本身寧靜哀傷的氣氛，倒是頗能和標題有所聯想。

孔雀舞曲是一種起源十六世紀的歐洲，莊重緩慢的舞曲，就像是模仿孔雀優雅的姿態，拉威爾的這首作品，也以帶著淡淡哀傷的感受緩慢前進。到了樂曲中段，音樂像來自遠方傳來的鐘聲，朦朧地迴盪在空氣中。拉威爾為這首曲子創作過兩種版本，管絃樂版有豐富的音色變化，鋼琴版則有著簡約的美感，讓人想到春天緩緩飄落的美麗櫻花。

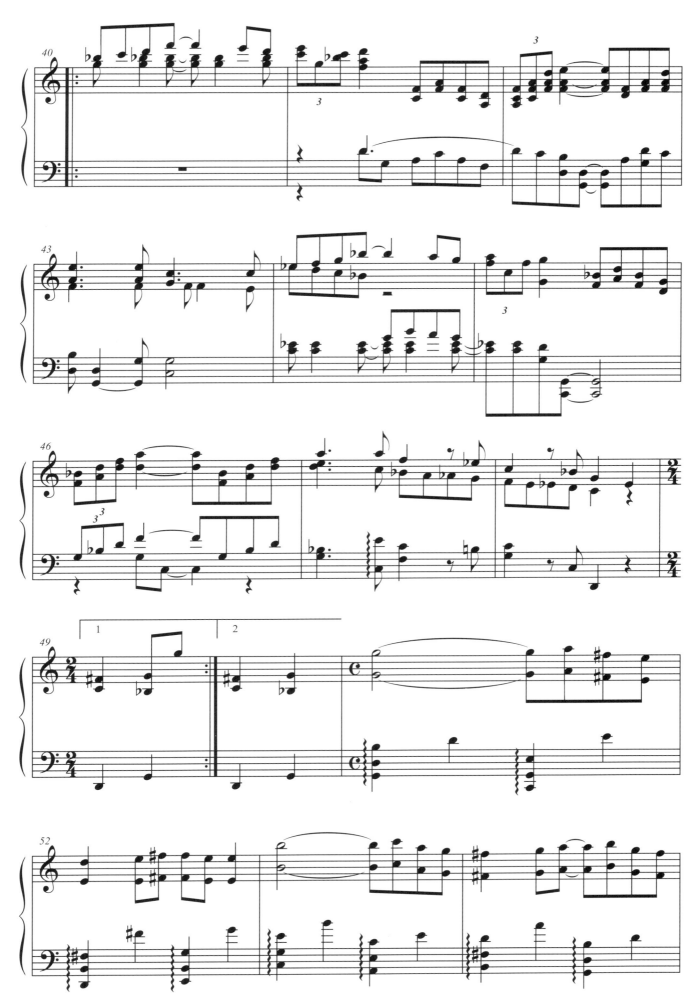

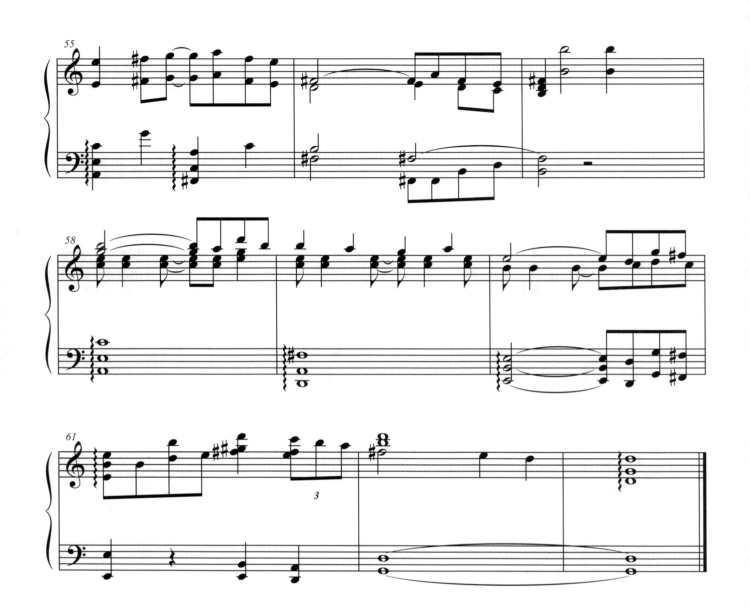

霍爾斯特：《行星組曲》「木星」

Gustav Holst: "The Planets" – Jupiter, the Bringer of Jollity, Op. 32

電視版交響情人夢中，曾經至少兩次用到這段音樂，一次是千秋終於決定要在「R☆S」樂團公演後，跟隨修德列傑曼到歐洲闖天下，第二次則是在公演前夕，峰支持清良無牽掛地卸下首席職位，前往維也納求學。

英國作曲家霍爾斯特的《行星組曲》是從占星學的角度，描述地球以外的太陽系七大行星，當中又以「木星」最能打動人心。因為在占星學上，「木星」可和宗教祭典或國家慶典作聯想，樂曲一開始，就以帶著快速飛躍感受的弦樂，配上雄壯的銅管和打擊樂，創造歡欣鼓舞的氣氛，中段由弦樂演奏出莊嚴感人，帶有遼闊感受的旋律，隨著音樂緩緩邁向高峰，內心的情感也愈來愈澎湃洶湧！「R☆S」樂團的熱血青年們，就在這樣的樂聲中，勇敢出發！

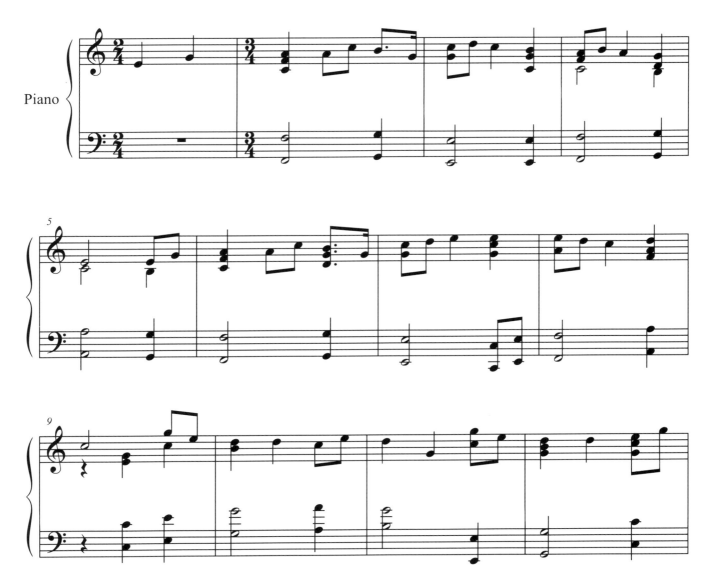

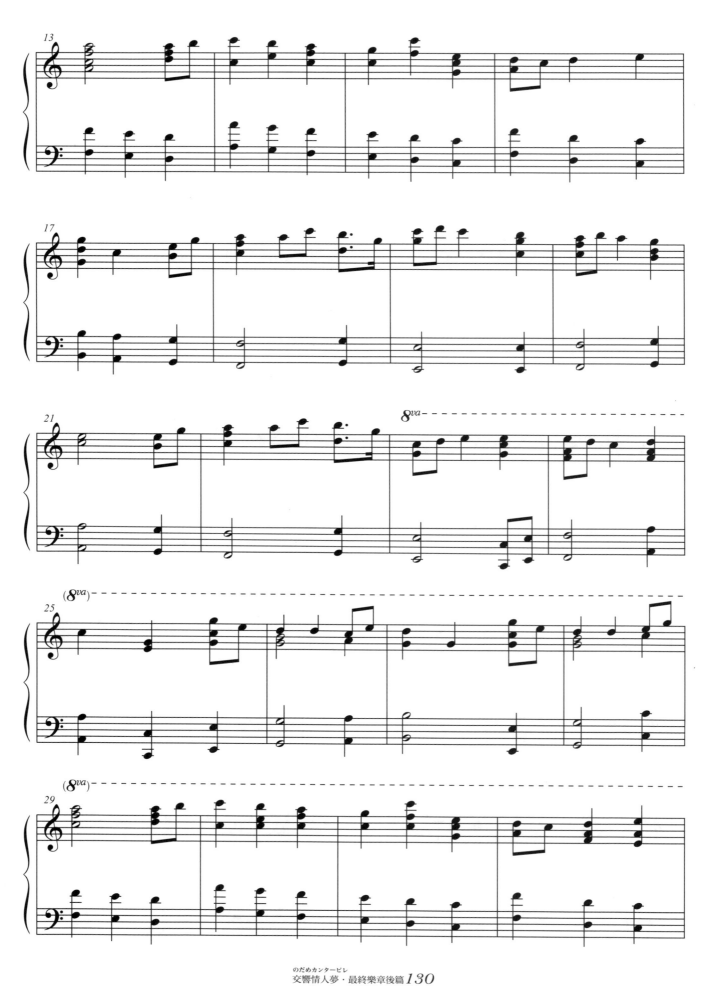

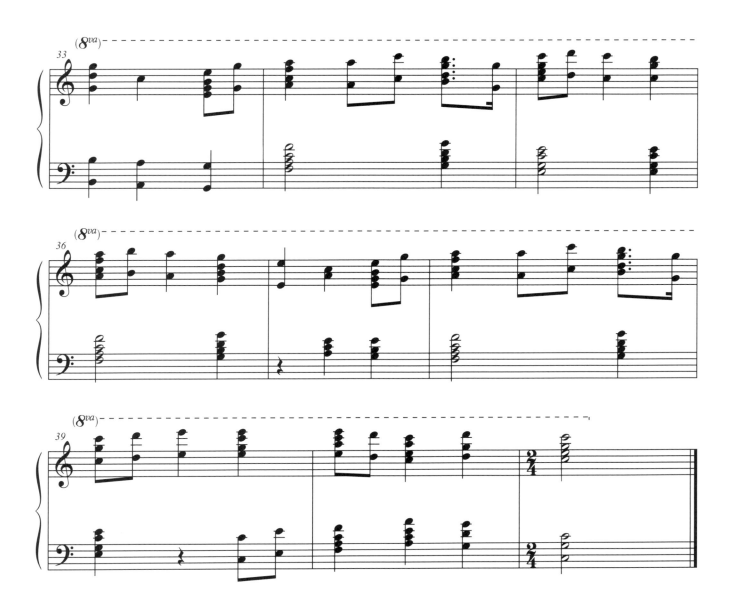

交響情人夢
のだめカンタービレ　【最終樂章後篇】

鋼琴演奏特搜全集

編著　朱怡潔、吳逸芳

編曲　朱怡潔

製作統籌　吳怡慧

封面設計　陳智祥

美術編輯　陳智祥

電腦製譜　朱怡潔

譜面輸出　康智富

校對　吳怡慧

出版發行　麥書國際文化事業有限公司
Vision Quest Publishing Inc., Ltd.

地址　10647台北市辛亥路一段40號4樓
4F, No.40,Sec.1, Hsin-hai Rd., Taipei Taiwan, 10647 R.O.C

電話　886-2-23636166・886-2-23659859

傳真　886-2-23627353

郵政劃撥　17694713

戶名　麥書國際文化事業有限公司

登記證　行政院新聞局局版台業第6074號

廣告回函　台灣北區郵政管理局登記證第12974號

ISBN 978-986-6787-62-1

http : // www.musicmusic.com.tw

E-mail : vision.quest@msa.hinet.net

中華民國99年6月初版

郵政劃撥儲金存款單

帳號 1 7 6 9 4 7 1 3

戶名 麥書國際文化事業有限公司

通訊欄（限與本次存款有關事項）

交響情人夢（最終樂章後篇）
鋼琴演奏特搜全集

金額 新台幣（小寫）

存款金額

◎寄款人請注意背面說明
◎本收據由電腦印錄請勿填寫
郵政劃撥儲金存款收據

收款帳號戶名
存款金額
電腦記錄
經辦局收款戳

經辦局收款戳

寄款人
姓名
通訊處
電話

訂　單

虛線內備供機器印錄用請勿填寫

Hit101
鋼琴系列

Hit101 中文流行鋼琴百大首選
朱怡潔、邱哲豐 編著

Hit101 西洋流行鋼琴百大首選
邱哲豐 編著

Hit101 中文經典鋼琴百大首選
何真真 編著

每本定價480元

全省樂器行總經銷：麥書國際文化事業有限公司
洽詢電話：02-23659859　www.musicmusic.com.tw

郵政劃撥存款收據 注意事項

一、本收據請詳加核對並妥為保管，以便日後查考。

二、如欲查詢存款入帳詳情時，請檢附本收據及已填妥之查詢函向各連線郵局辦理。

三、本收據各項金額、數字係機器印製，如非機器列印或經塗改或無收款郵局收訖章者無效。

請 寄 款 人 注 意

一、帳號、戶名及寄款人姓名通訊處各欄請詳細填明，以免誤寄；抵付票據之存款，務請於交換前一天存入。

二、每筆存款至少須在新台幣十五元以上，且限填至元位為止。

三、倘金額塗改時請更換存款單重新填寫。

四、本存款單不得黏貼或附寄任何文件。

五、本存款金額業經電腦登帳後，不得申請駁回。

六、本存款單備供電腦影像處理，請以正楷工整書寫並請勿折疊。帳戶如需自印存款單，各欄文字及規格必須與本單完全相符；如有不符，各局應婉請寄款人更換郵局印製之存款單填寫，以利處理。

七、本存款單帳號及金額欄請以阿拉伯數字書寫。

八、帳戶本人在「付款局」所在直轄市或縣（市）以外之行政區域存款，需由帳戶內扣收手續費。

交易代號：0501、0502現金存款　0503票據存款　2212劃撥票據託收

本聯由儲匯處存查　保管五年

本公司可使用以下方式購書

1. 郵政劃撥
2. ATM轉帳服務
3. 郵局代收貨價
4. 信用卡付款

洽詢電話：（02）23636166

交響情人夢 讀者回函

のだめカンタービレ 【最終樂章後篇】

感謝您購買本書！為加強對讀者提供更好的服務，請詳填以下資料，寄回本公司，您的資料將立刻列入本公司優惠名單中，並可得到日後本公司出版品之各項資料及意想不到的優惠哦！

姓名 **生日** / / **性別** 男 女

電話 **E-mail** @

地址 **機關學校**

● 請問您曾經學過的樂器有哪些？
　□ 鋼琴　　　□ 吉他　　　□ 弦樂　　　□ 管樂　　　□ 國樂　　　□ 其他＿＿＿

● 請問您是從何處得知本書？
　□ 書店　　　□ 網路　　　□ 社團　　　□ 樂器行　　　□ 朋友推薦　　　□ 其他＿＿＿

● 請問您是從何處購得本書？
　□ 書店　　　□ 網路　　　□ 社團　　　□ 樂器行　　　□ 郵政劃撥　　　□ 其他＿＿＿

● 請問您認為本書的難易度如何？
　□ 難度太高　　　□ 難易適中　　　□ 太過簡單

● 請問您認為本書整體看來如何？
　□ 棒極了　　　□ 還不錯　　　□ 遜斃了

● 請問您認為本書的售價如何？
　□ 便宜　　　□ 合理　　　□ 太貴

● 請問您認為本書還需要加強哪些部份？（可複選）
　□ 鋼琴編曲　　　□ 美術設計　　　□ 銷售通路　　　□ 其他＿＿＿

● 請問您希望未來公司為您提供哪方面的出版品，或者有什麼建議？

＿＿＿＿＿＿＿＿＿＿＿＿＿＿＿＿＿＿＿＿＿＿＿＿＿＿＿＿＿＿＿＿＿＿＿＿

＿＿＿＿＿＿＿＿＿＿＿＿＿＿＿＿＿＿＿＿＿＿＿＿＿＿＿＿＿＿＿＿＿＿＿＿

＿＿＿＿＿＿＿＿＿＿＿＿＿＿＿＿＿＿＿＿＿＿＿＿＿＿＿＿＿＿＿＿＿＿＿＿

非常感謝您填寫本表格，我們將極慎重的考慮您的意見，並立即將您的資料建檔。謝謝！

請沿虛線剪下寄回

www.musicmusic.com.tw

寄件人 _____

地　址 ☐☐☐ _____

廣 告 回 函
台灣北區郵政管理局登記證
北台字第12974號
郵資已付 免貼郵票

麥書國際文化事業有限公司
10647 台北市辛亥路一段40號4樓
4F,No.40,Sec.1,
Hsin-hai Rd.,Taipei Taiwan 106 R.O.C.

為加速郵件處理　·　請勿使用訂書針